百 花 百 扇

Hundreds of Flowers and Palace Fans

Chinese Realistic Figure Painting of Strong
Colors Techniques and Appreciation

花卉工笔重彩
技法与赏析

· 杨佩璇 绘

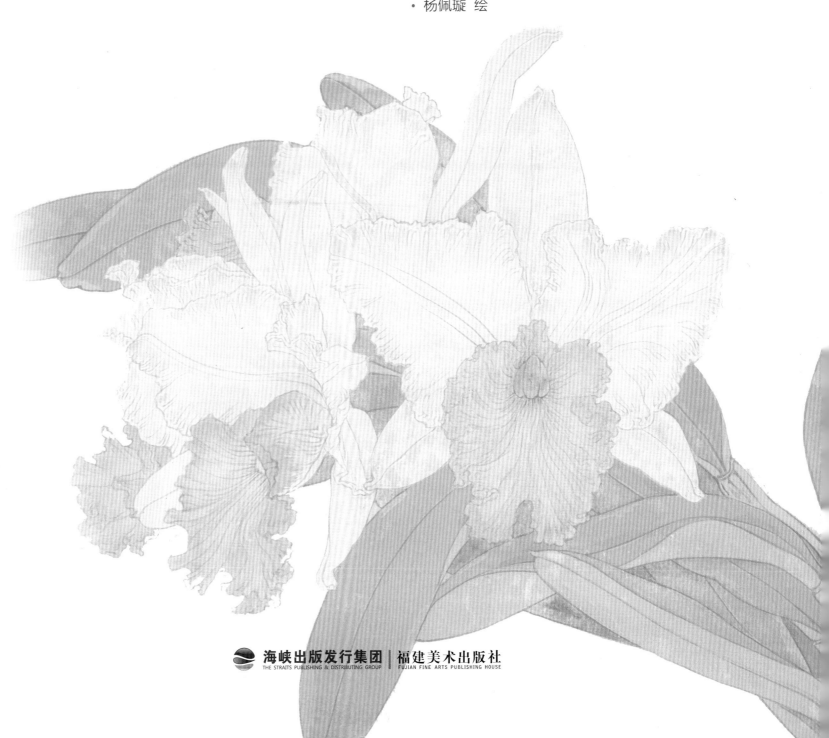

海峡出版发行集团
THE STRAITS PUBLISHING & DISTRIBUTING GROUP

福建美术出版社
FUJIAN FINE ARTS PUBLISHING HOUSE

杨佩璇

广东饶平人，1991 年毕业于广州美术学院。中国
美术家协会会员，广东省美术家协会会员。出版有画
册《当代工笔画唯美新势力·杨佩璇工笔人物画精品集》
《中国当代名家绘画经典系列·杨佩璇》《杨佩璇工
笔花卉精品集》等。

将近六年的时间，除了教学与运动以外的几乎所有时间，我都单独呆在学校的画室里，不社交、不逛街、不参加各种活动，似乎一刻未歇地画着……同事们笑话我是"杨道士"，说学校便是我的"终南山"。

是啊！我迷醉于我的"终南山"，这里时时鸟语花香，一年四季鲜花轮番绽放：时而娇艳，时而妩媚，时而晶莹，时而浓烈，时而文质彬彬……总是撩人心弦、叩人心扉。于是我画这里的花：从春画到夏、从秋画到冬，从紫荆花画到鸡蛋花，从茶花画到月季，从百合画到扶桑……似乎永远没法画完，于是便有了这一批"百花百扇图"。

工笔重彩花卉之创作随笔

一、花如人：既可明媚动人，也可洁净清新。鲜花惹人爱，残花惹人怜。每花每叶各有不同意趣。我总取盛开的一二朵鲜花画，把其画得沉着有力、古朴浑厚。有时营造华丽的画面，有时却极其素雅，华丽与素雅虽属两个极端，却皆可画出不妖、不媚、不秽、不浊的洁净之感。我总觉得，只有内敛脱俗方有高贵之气。

二、偶尔于网友处见过这么一句话："眼睛里写满故事，脸上却不见沧桑。"刹时觉得这话写到我的心坎上了。

我画花卉，常常用尽各种技法——勾、涂、磨、撞、洗、三矾九染、水濡色渲……极尽所能，其目的不外乎求得画面斑驳丰富，便似那历经磨砺而有故事的眼；不外乎求得画面温和淡然，便似那历经磨砺却无沧桑的脸。一花、一叶、一枝条，或经历明媚春光，或历经风霜雨雪，或经过艳阳高照，不管经历如何，洗尽铅华后所焕发的都是那温和如玉般的光泽，那光泽是令人胸襟舒畅的，是治愈人心的。

三、若是一幅画，一刹那间便吸引了人的眼光，认真看了也就完完全全地明白了，那么这样的画看多了也必定会因视觉疲劳而索然无味。好的作品必是耐人寻味的，初看或许不够悦目，细看了却禁不住寻味，禁不住细细体会揣摩；琢磨其技法，琢磨其寓意，引人深思、令人难忘，于是乎回味无穷。这或许是我在用色、在技法上颇费心思的缘故。我因而喜欢灰调：明亮的原色与间色更像是直接的告白，灰调的复色却给人以委婉含蓄之感；常规的勾勒渲染让人一目了然，而丰富的技法结合必定让人费心揣摩。我总希望画出来的每朵花、每片叶子都是需要观者琢磨的。

画花鸟如此，画人物亦然。总有人问我：你笔下的人似乎不开心，在沉思？在忧伤？是

矜持？是相思？是喜？是怒？是嗔？是痴？其实我从不刻意画什么表情，有时无表情就是多表情。我只是希望我的人物是有故事的人物，是别人想去探究、想去了解的人物。

四、好的作品一在格调，二在技术。技术可以通过勤奋练习而提高，而格调却非有文学修养不可。一个人"腹有诗书气自华"，画如其人，品味高尚，格调也自然不一般。艺术是相通的，文学、音乐、美术相互作用，境界、趣味、意境相互影响。画品高雅，以纯洁之性感染观者，方使观者舒心回味、流连忘返。

五、我嗜茶，爱陈年老茶，好的陈茶一经入口，醇香瞬间弥散于牙缝间，缭绕于舌尖、唇际；这茶香是醇的、温润的，是令人回味的。

我喜欢古画，其实喜欢的只是古画那历经磨砺后的韵味，爱的是那洗尽铅华后的古朴，是那变化多端而极其自然的龟裂肌理，是那色彩剥落后的丰富多彩和耐人寻味……

我极力模仿古画的剥落、模仿那龟裂的肌理、模仿那古朴的厚重，只希望画出来的画便似那陈年老茶——虽没有新茶的鲜嫩与清新、浓香与激情，但却有历经岁月后的温和与醇厚、高雅与婉约。

我把画画得陈旧，只求那韵味更温婉，只求那层次更丰富，只求那醇香更浓郁……只求能带来无穷回味。

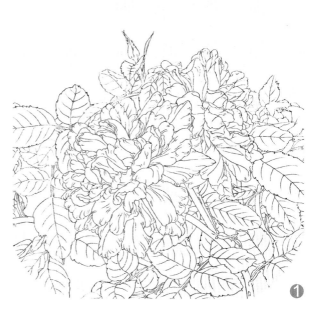 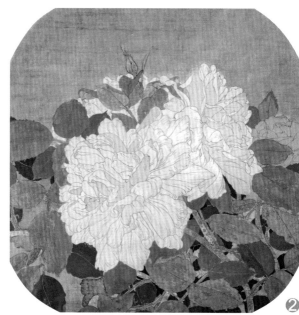 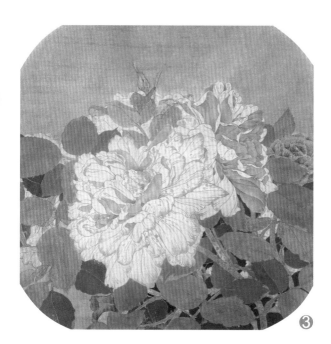

丰花月季作画步骤

步骤一：白描写生

我总喜欢对着对象徒手勾白描，故白描稿多多少少有些不如人意之处，在上色彩的过程中常常会根据画面再进行调整，最后作品与白描稿也便总会有或多或少的不同。

步骤二：画底纹、上色

我爱极了绢的纹理和润和，但绢不好保管，时间长了会龟裂，于是乎便常常在纸上画出绢的味道（其实更像麻布的质感），似乎这样可以满足自己用绢画画的欲望。画绢纹方法有多种：可以把毛笔用手捏扁了拉线，也可以用排笔横扫着画，总之达到效果就可以；画完底纹再用淡墨罩出淡墨色底色。

上色多厚涂，厚涂之色容易剥落，剥落却正是模仿古画味道的需要。厚涂色彩我常常采用填涂的办法，填涂的过程要仔细地留出白描的墨线，感觉留出来的线条更稳重、更精致，当然也很是耗费时间。剥落色彩的办法也是多种多样的：可以打湿干透了的色彩再覆盖纸张，粘走部分色彩，也可以通过洗或砂纸打磨的办法让色彩顺其自然地剥落。

步骤三：分染花瓣背面

花瓣正面为厚涂的白色、背面采用薄涂分染的手法使之与厚涂之色形成对比，这样可以避免画面技法过于单调；分染时注意加上适当的高染。采用多种手法的目的是为了丰富画面的语言。

步骤四：勾勒完成

除了花朵填涂留出来的墨线，其余皆需重新勾勒，这样一是可以强调造型；二是有了墨线，画面会更显精神。最后勾勒最是讲究线条的质量：挺拔有力、有按提顿挫笔法节奏方好。

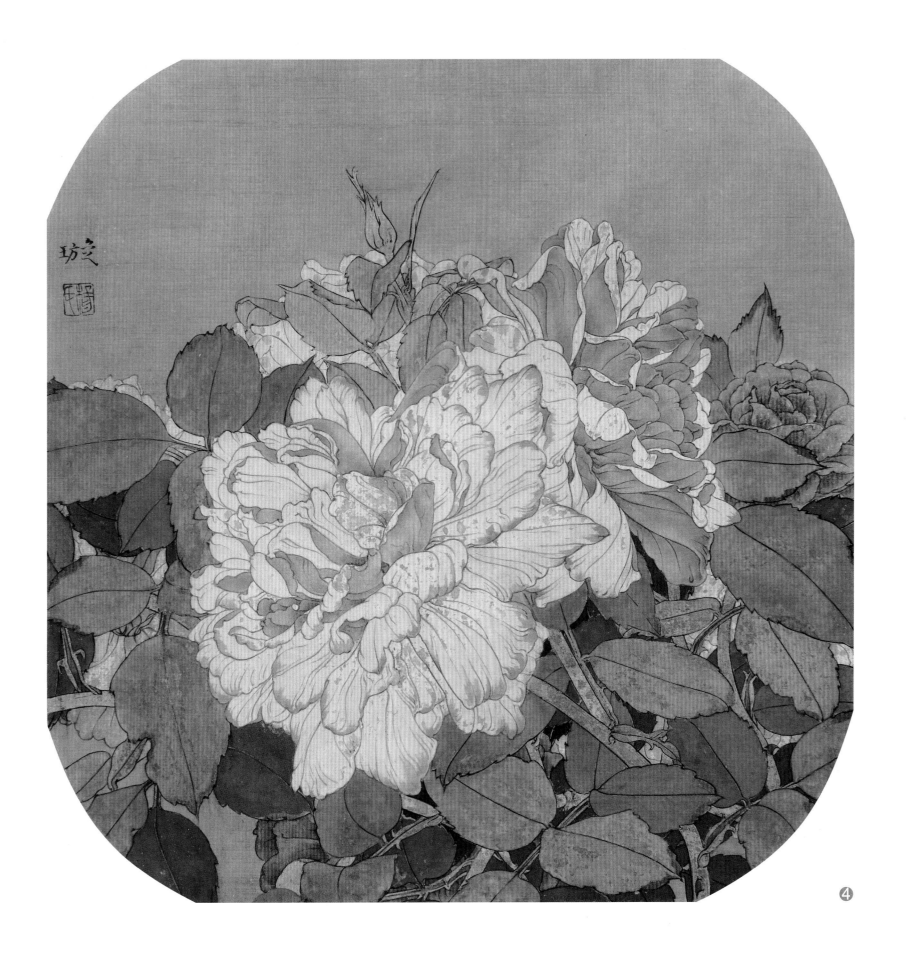

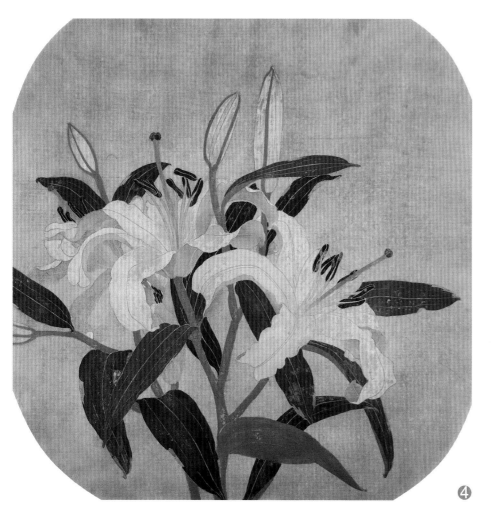

百合作画步骤

步骤一：

写生，画白描稿。

步骤二：

为整幅画画上绢纹，并涂淡墨底色。

步骤三：

用焦茶色涂叶子、枝条底色；干后用钴蓝、钴蓝加群青填涂叶子正面；石绿填涂叶子背面及枝条；白色填涂花的正面。填涂过程均留出墨线。待色彩干后，剥落部分色彩。

步骤四：

用胭脂分染花瓣背面，淡墨撞硃磦画花的雄蕊，灰紫画雌蕊柱头。

步骤五：

调整画面，勾勒墨线，完成。

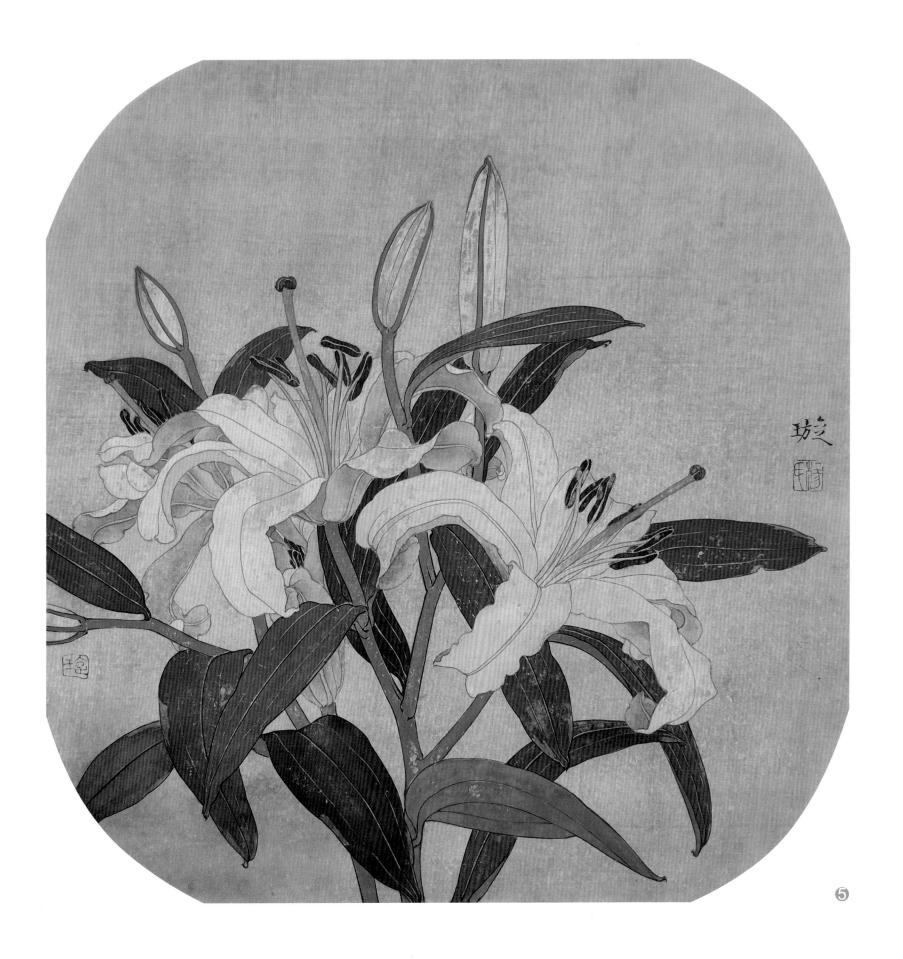

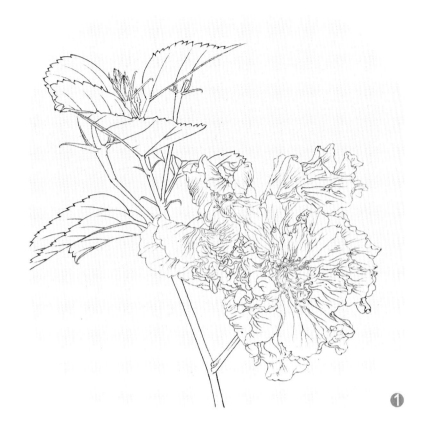

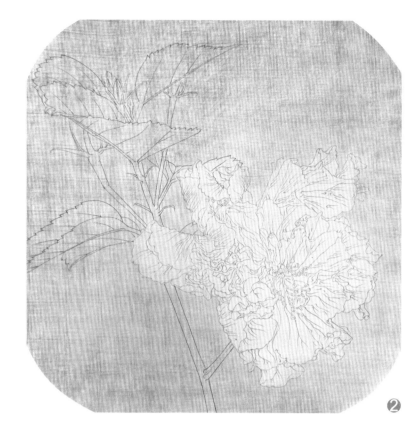

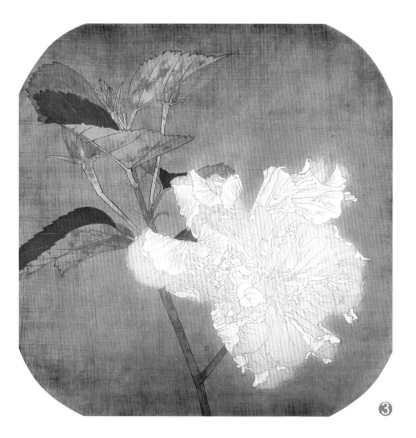

扶桑作画步骤

步骤一：

　　写生，白描成稿。

步骤二：

　　为画纸画上绢纹，并涂淡墨底色。

步骤三：

　　用石绿加墨填涂叶子正面，用石绿加白、加藤黄填涂叶子背面、枝条，干后剥落部分色彩。用淡墨、焦茶各罩底色三四遍，罩时留出花的部分；底色完成后，用白色填涂花瓣背面。

步骤四：

　　用胭脂分染花瓣正面，藤黄加少许白点花蕊。勾勒，签名，盖章，作品完成。

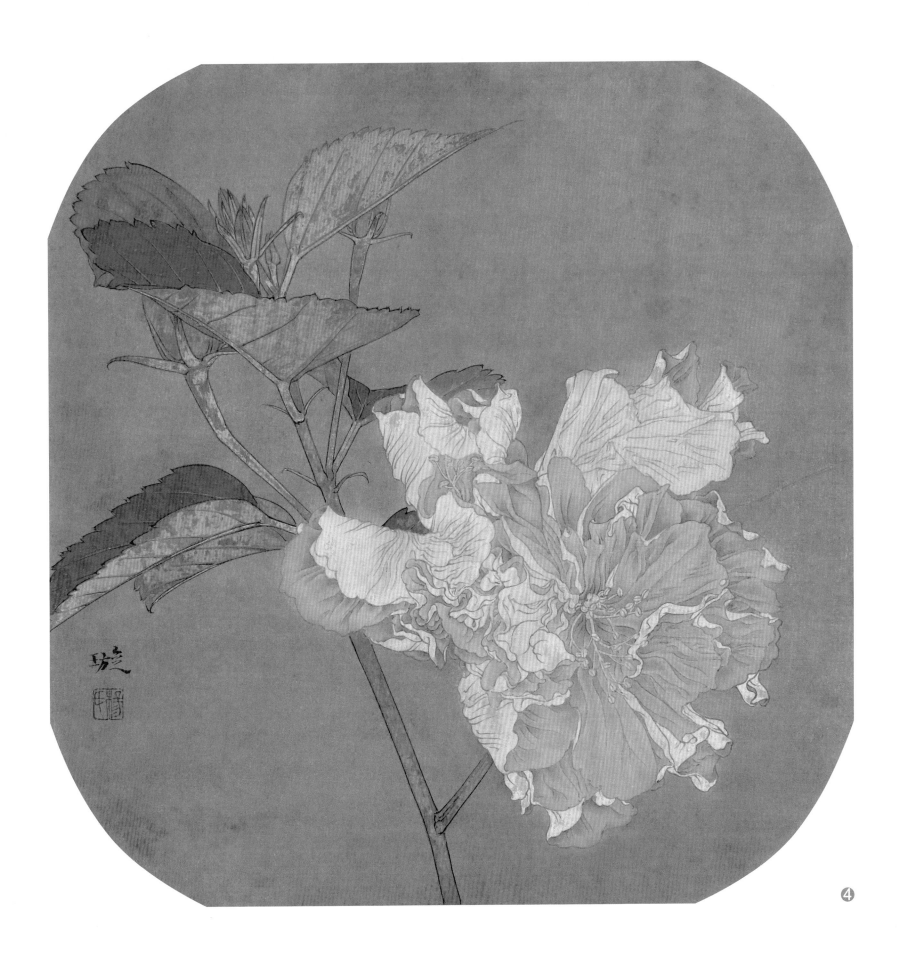

④

平涂剥落分染法

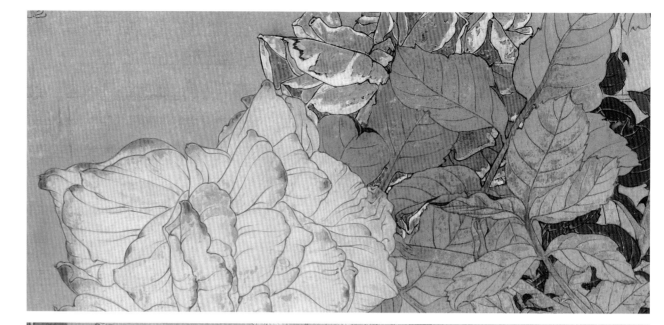

花朵采用传统分染的方法：在平涂胭脂的花瓣上分染出花的层次。花梗主观留白，为的是让花突出，成为主角；叶子厚涂石绿加墨的色彩，与红色互相衬托，叶脉留出细纹、显出底色，使大面积的叶子避免单调。

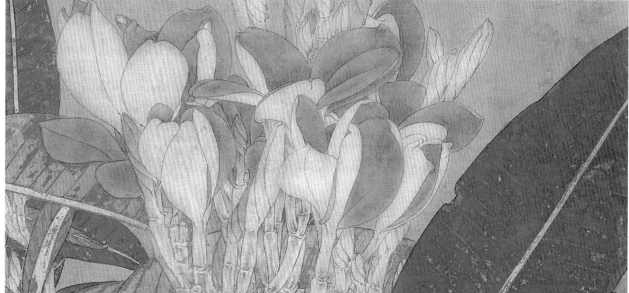

叶子先涂焦茶色，择一二叶再叠涂墨色，后在其上采用不同的红色填涂上叶脉纹理，待干后做剥落处理。叶脉的刻画、剥落后的肌理，以及深浅不一、色相不同的红色、跳跃的绿色线条，都能使画面更加丰富多彩。

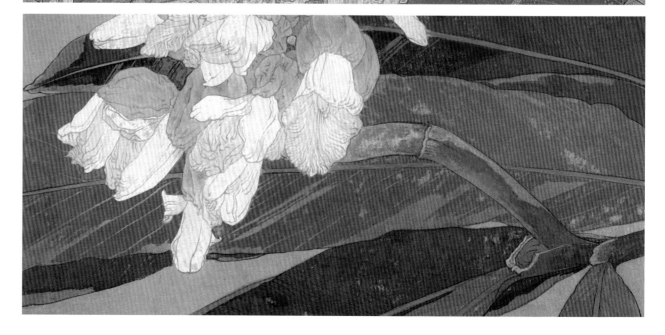

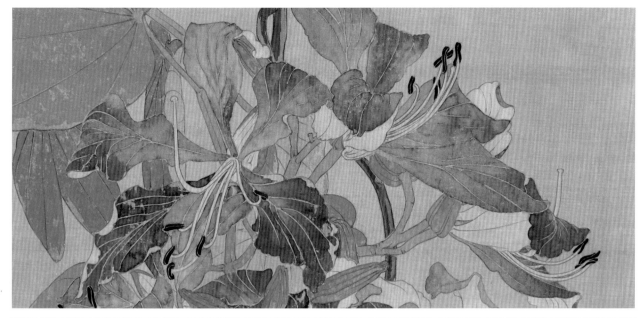

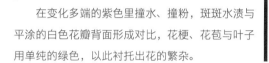

撞水、撞粉法

在变化多端的紫色里撞水、撞粉，斑斑水渍与平涂的白色花瓣背面形成对比，花梗、花苞与叶子用单纯的绿色，以此衬托出花的繁杂。

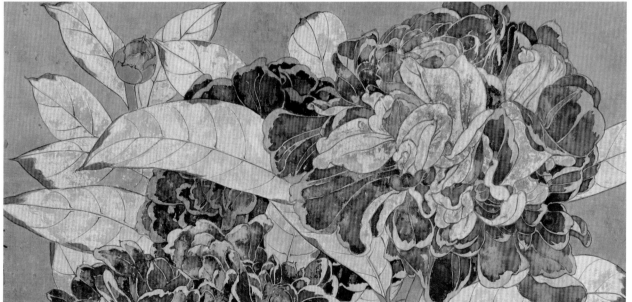

此花采用撞水、撞粉的手法：先用不同的紫、红紫色填花瓣，乘湿撞入白色、浅紫色、玫红色等，待干透后再把浮色洗掉。

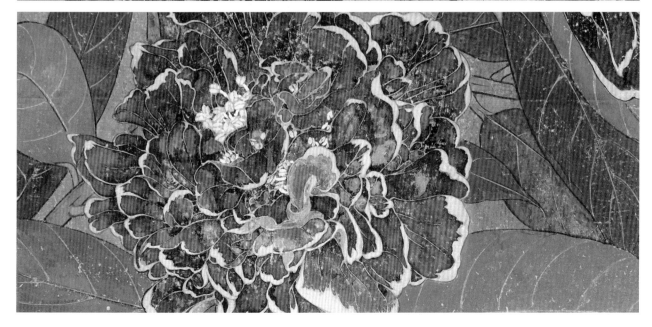

此花朵在采用撞水、撞粉的手法后，再用砂纸打磨出旧画磨损的效果。

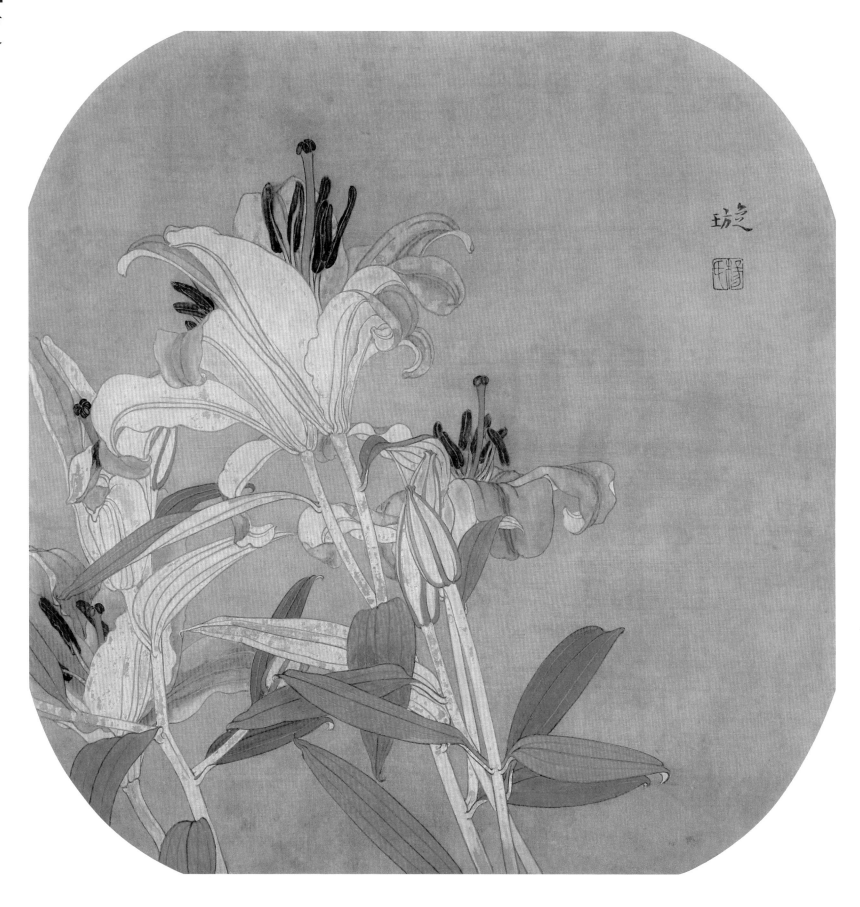

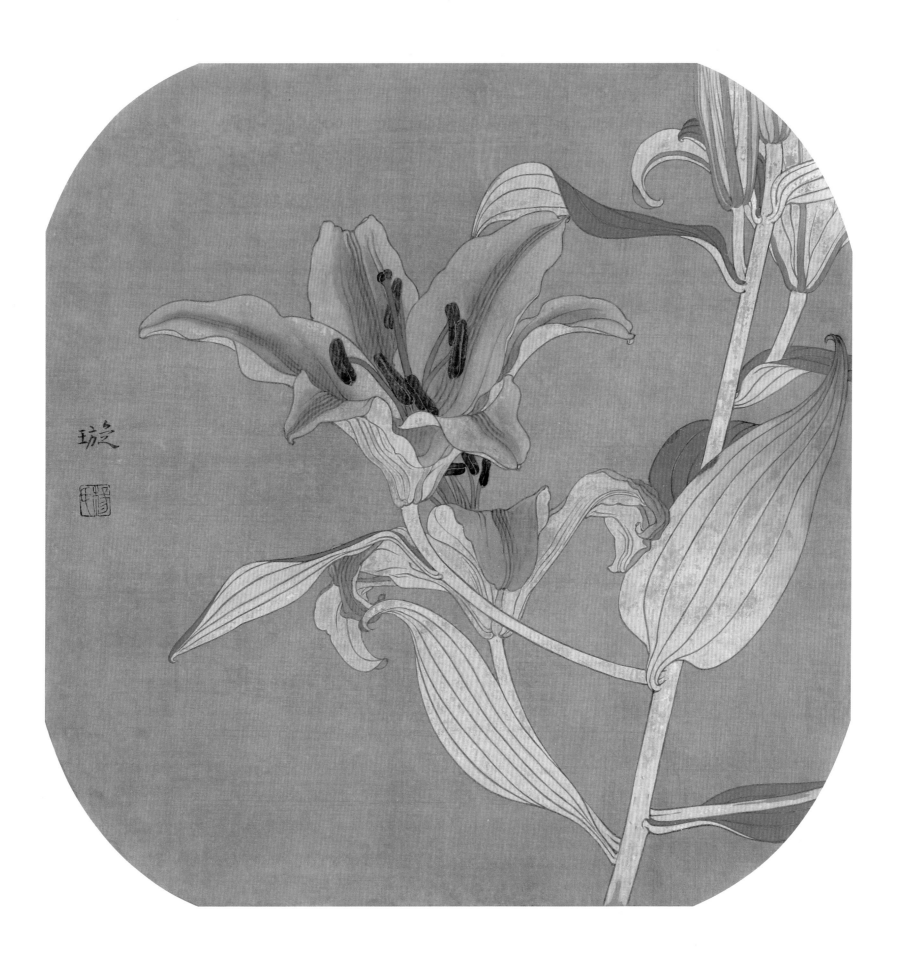

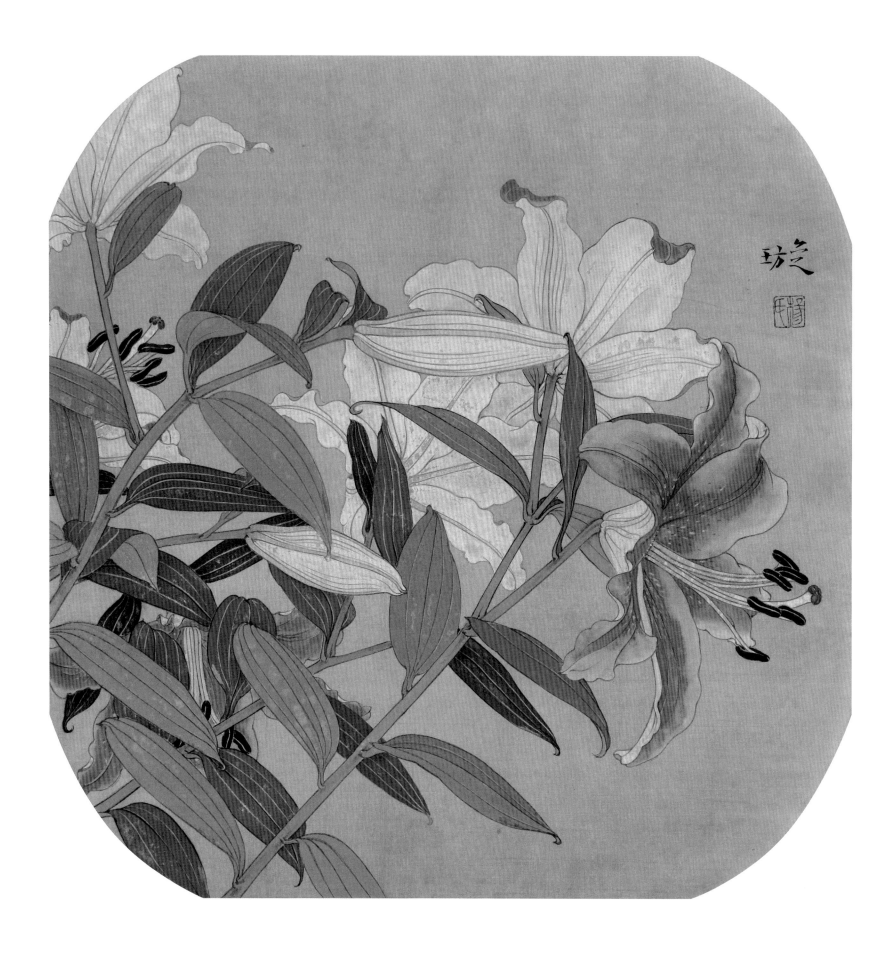

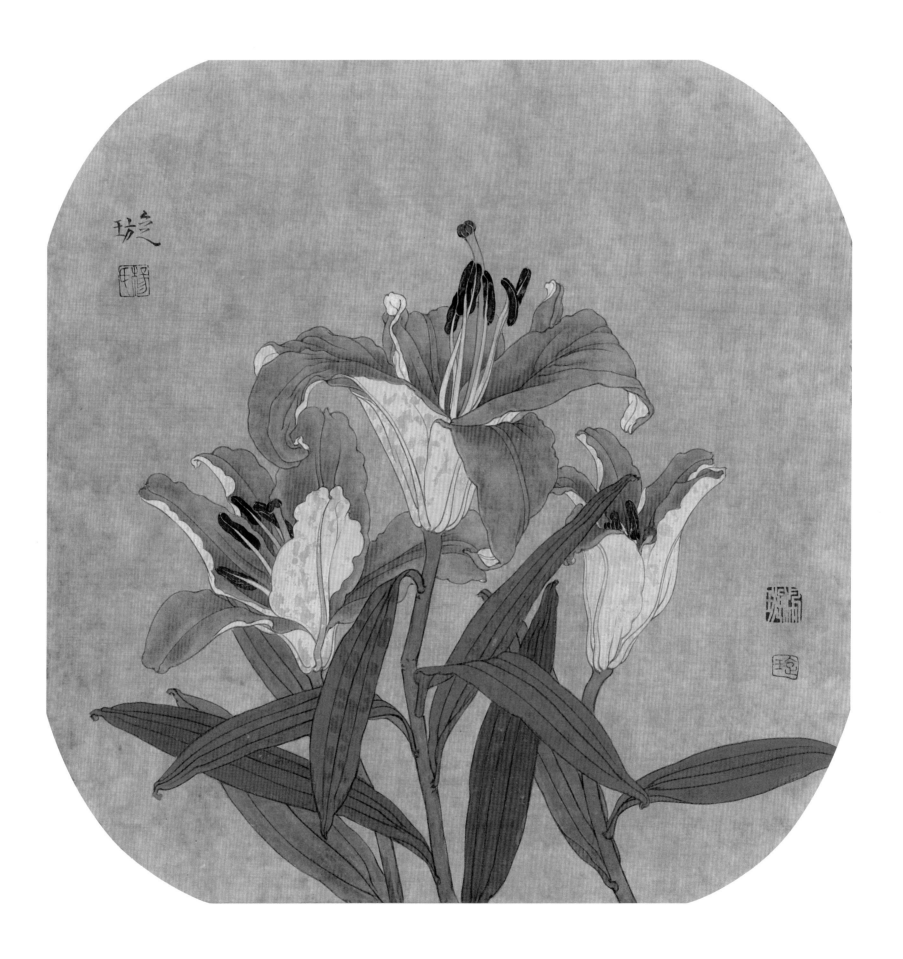

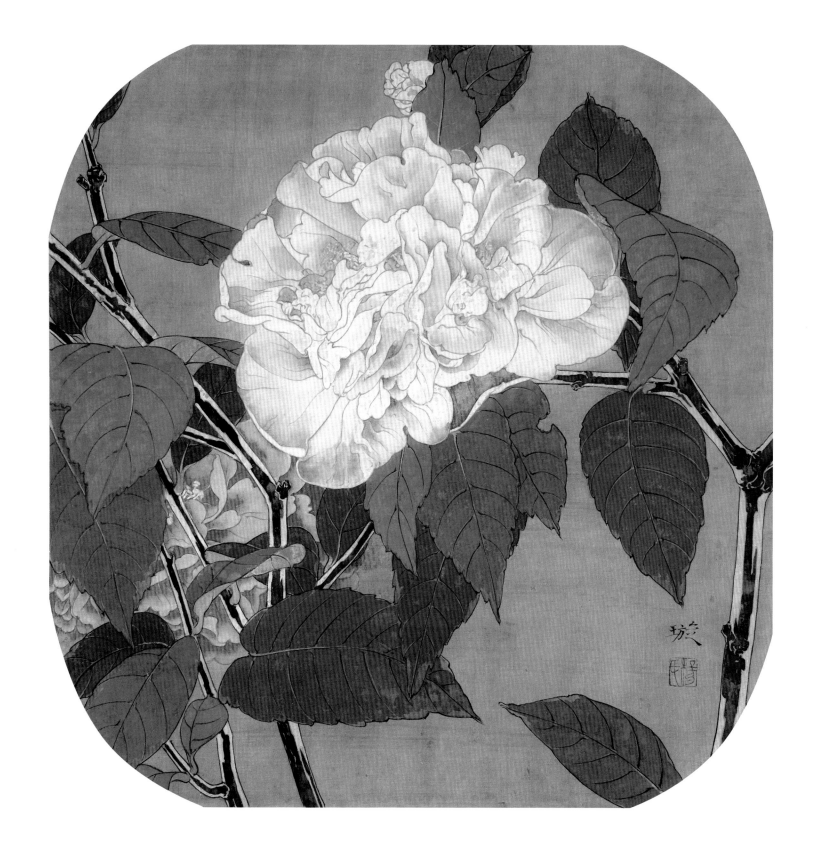

学校的电工善养花，所养的茶花默默地伫立在建于民国时期的红砖楼角落里，绽放着。我取其中
的一二朵和几条枝条搭架画面，如实还原茶花色彩，让绿叶如现实中一般衬托着红色花朵的美艳。曾
几何时，在其面前我成了最为柔情之人，为这花低眉、驻足、感动……因而觉得岁月是如此地静好！

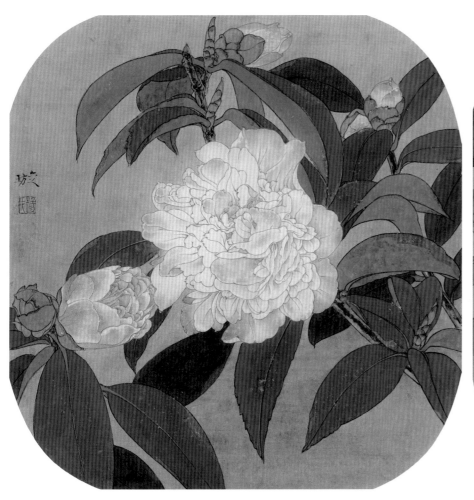
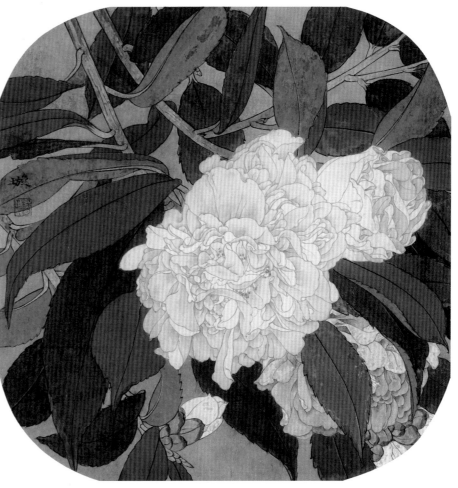

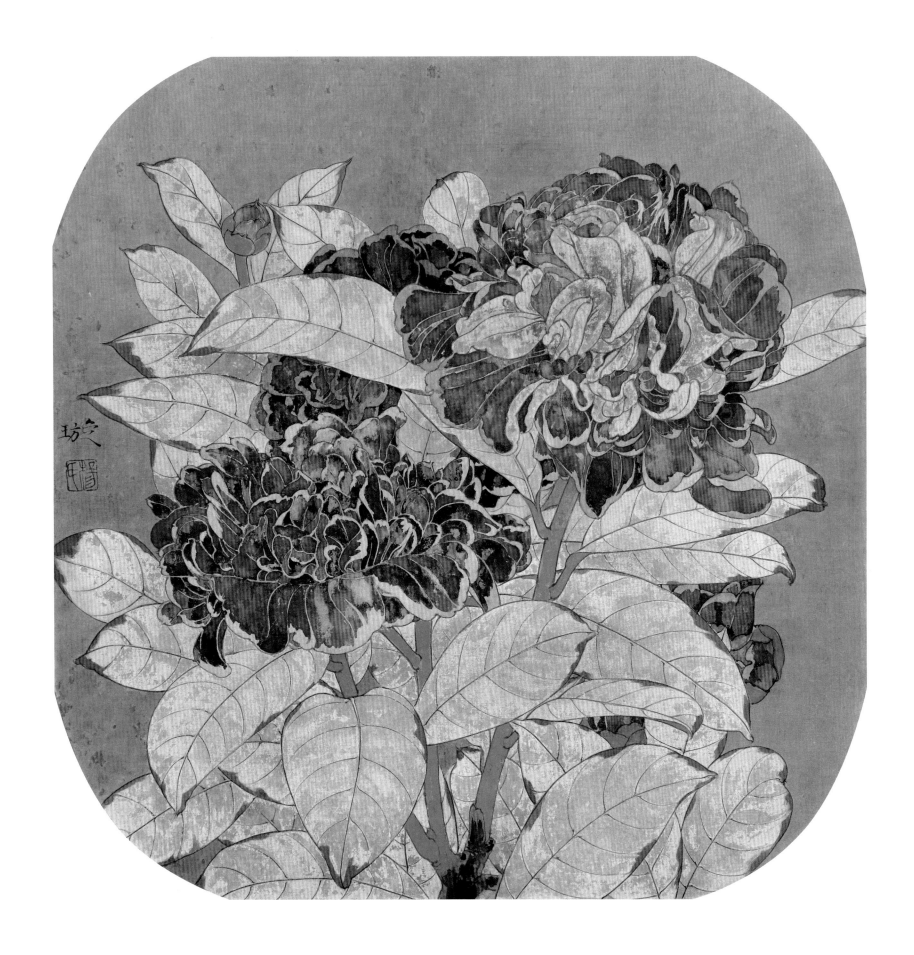

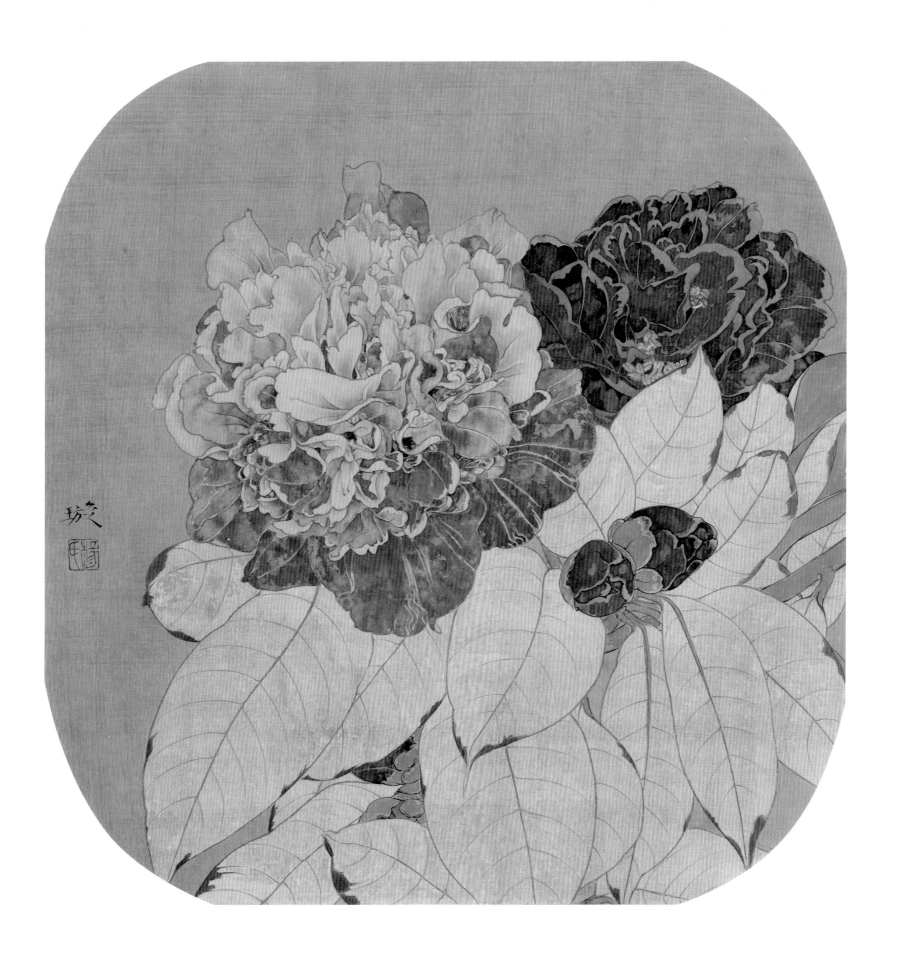

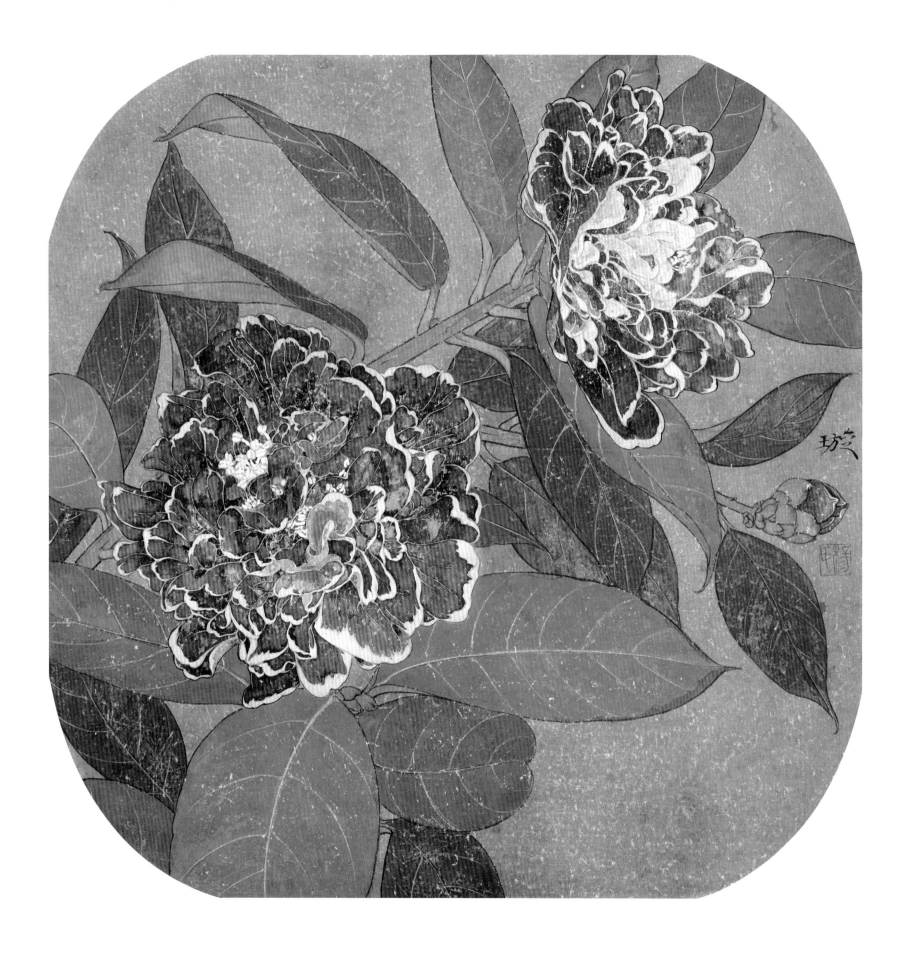

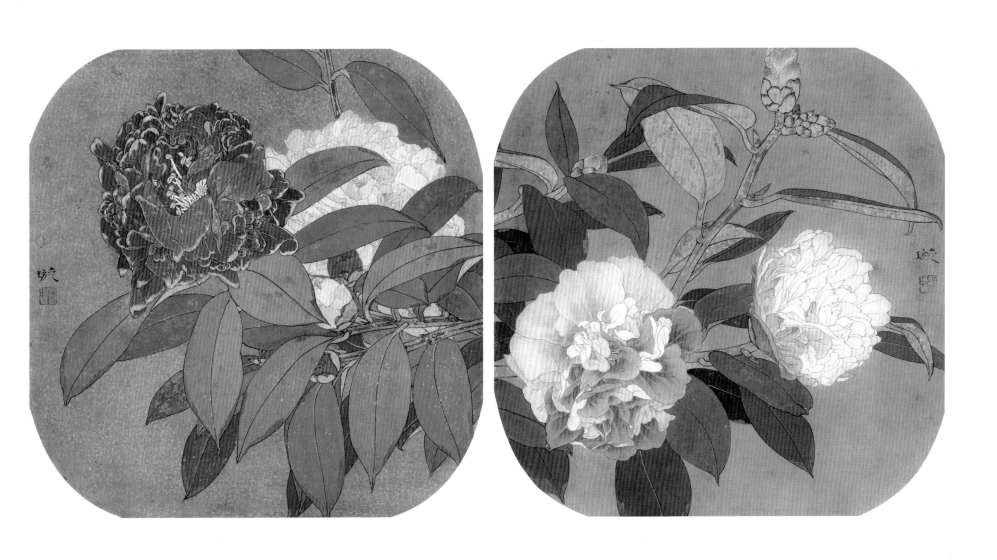

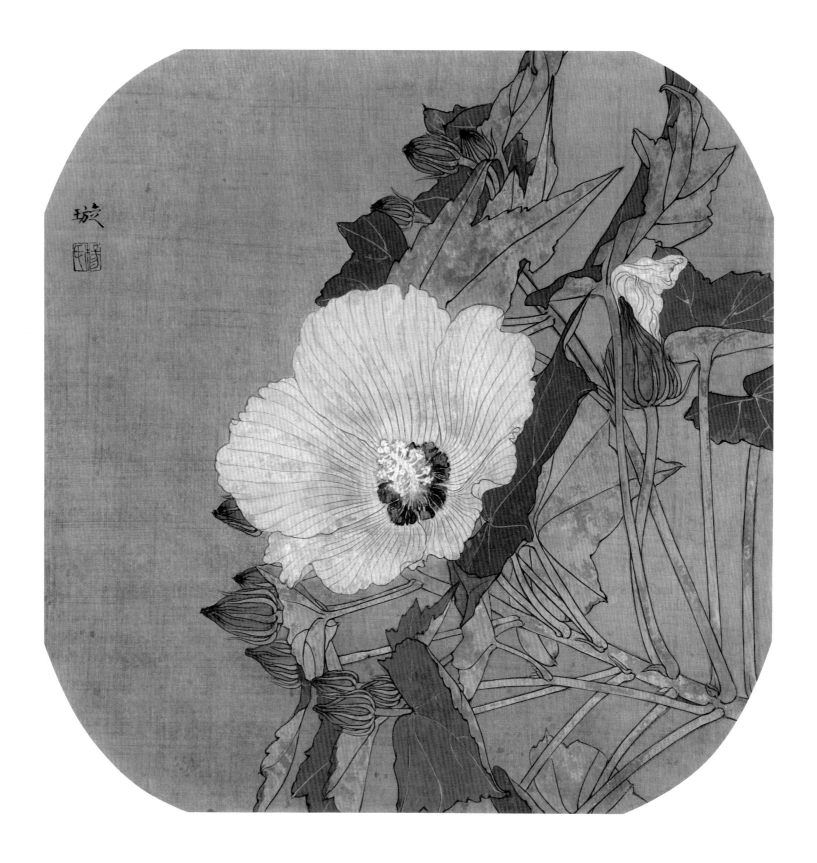

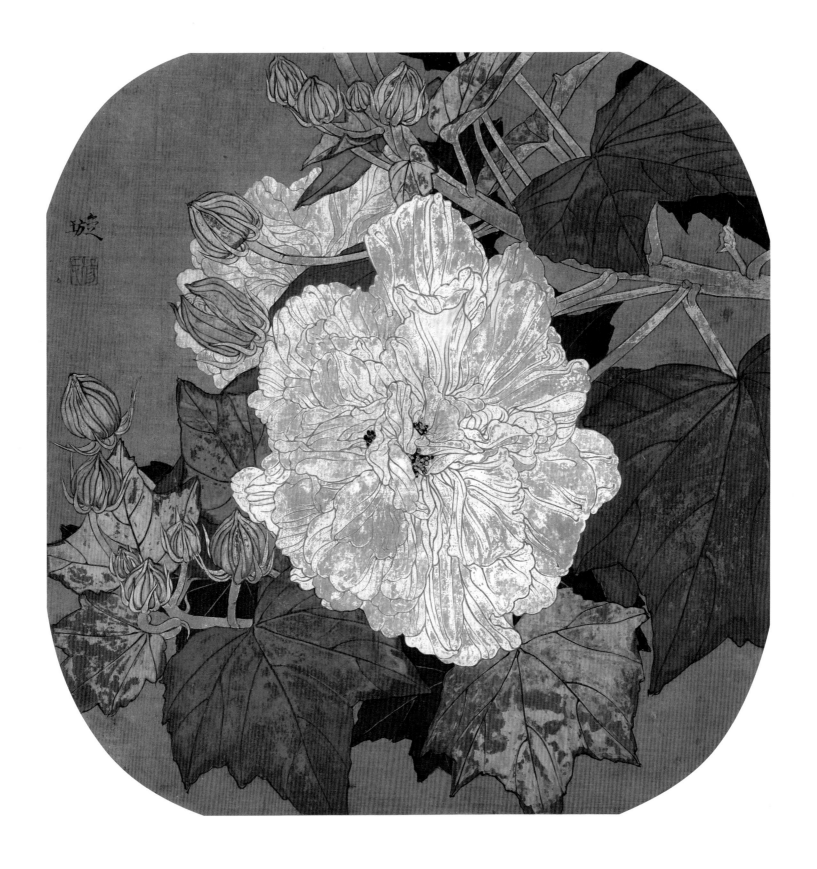

　　创作源于生活：校医室门口摆放着一盘品种很是特别的彩叶芋，粉红的枝条上长着深红底翠绿色的大斑点的叶子，绿斑与红底对比得既强烈又和谐，甚是美丽。我把这样的色彩用在这《木芙蓉》身上，古色古香的底色、斑驳的剥落感、跳跃的绿色、繁复的花朵，使这芙蓉图有着与其他画不一样的丰富与浑厚。

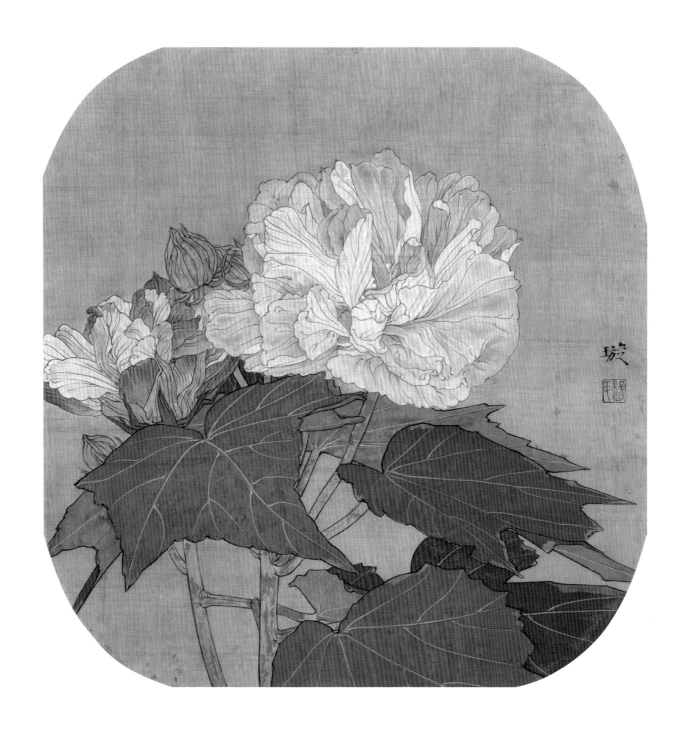

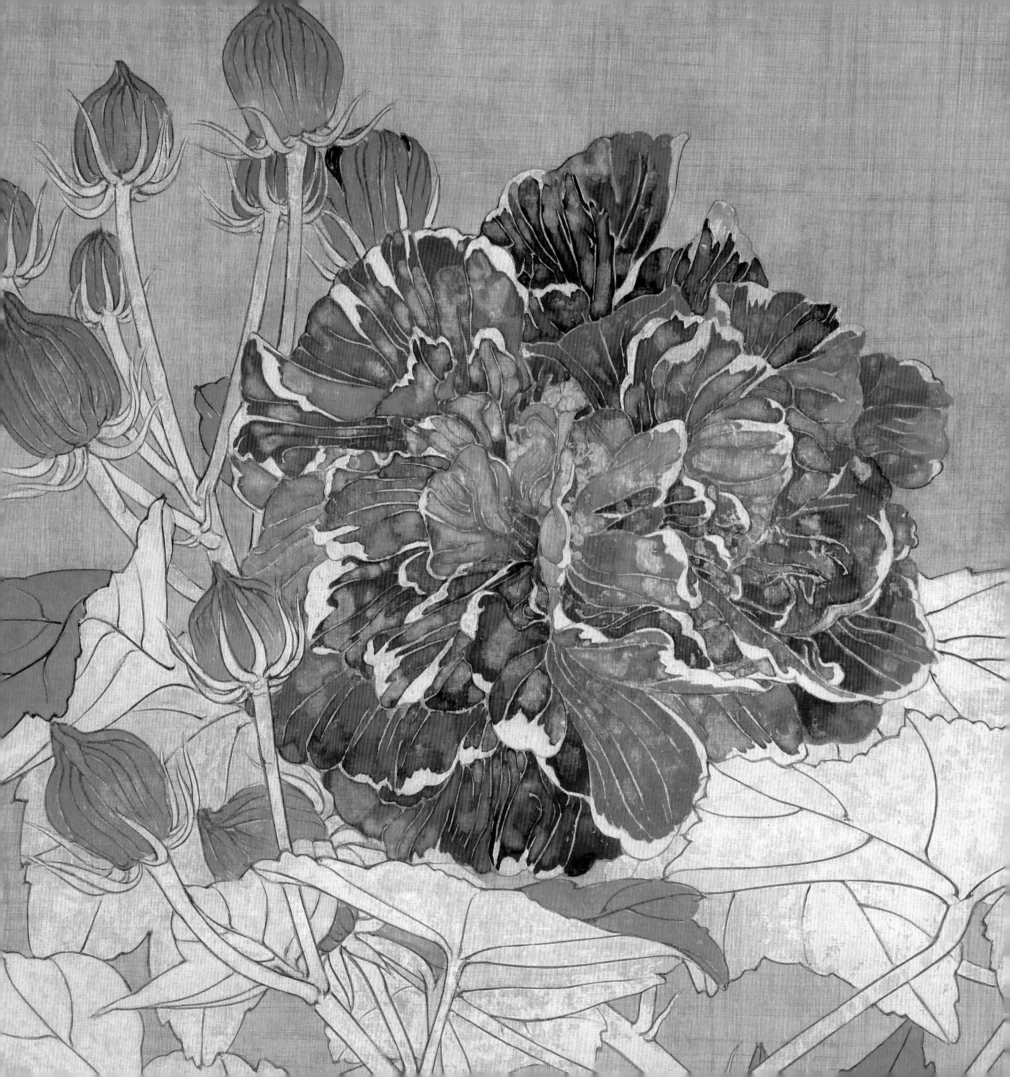

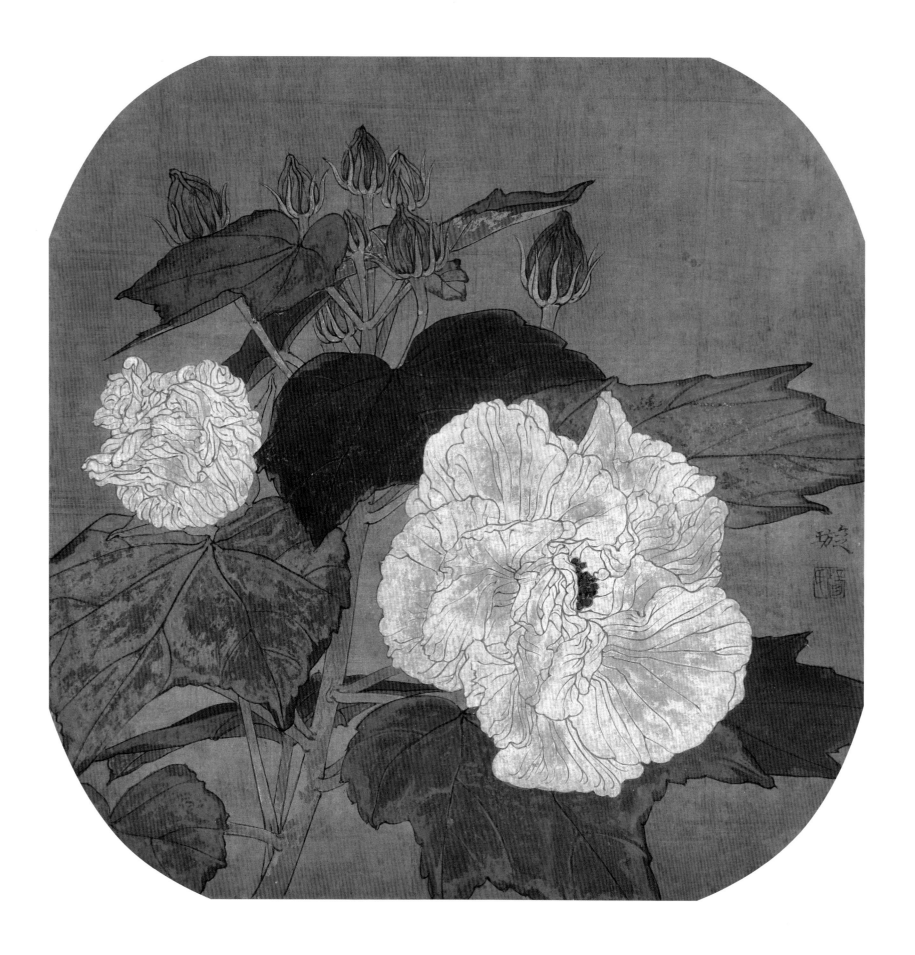

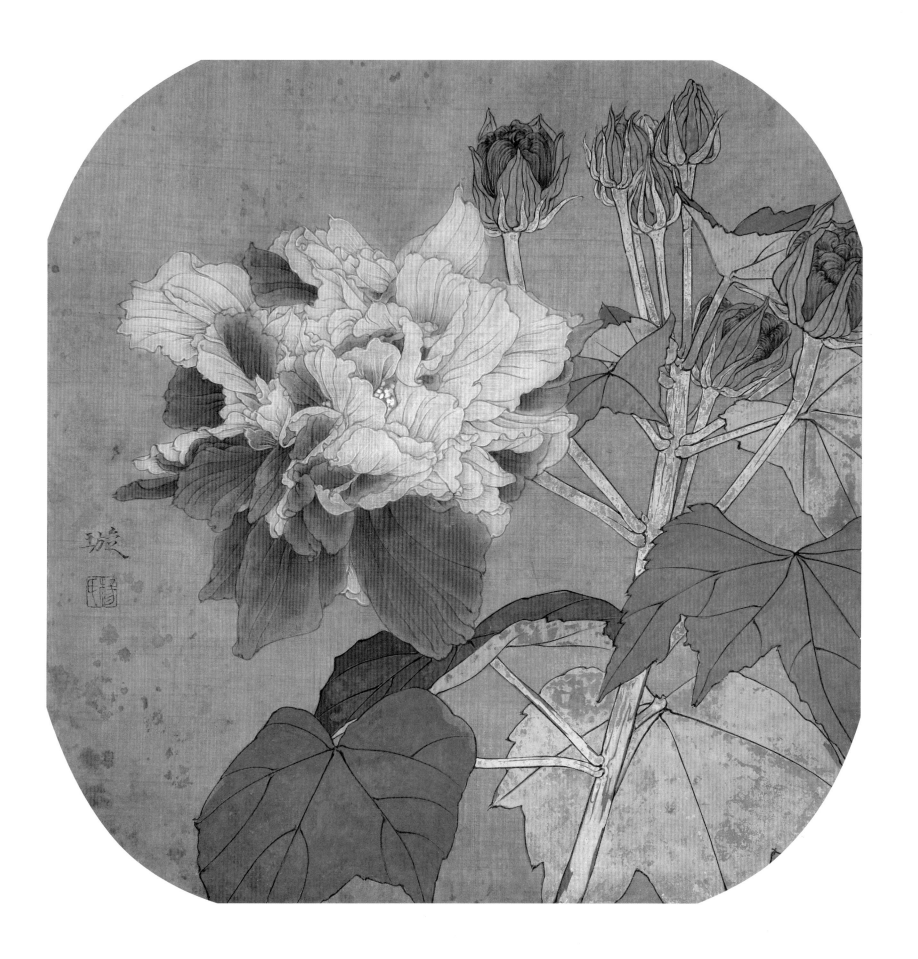

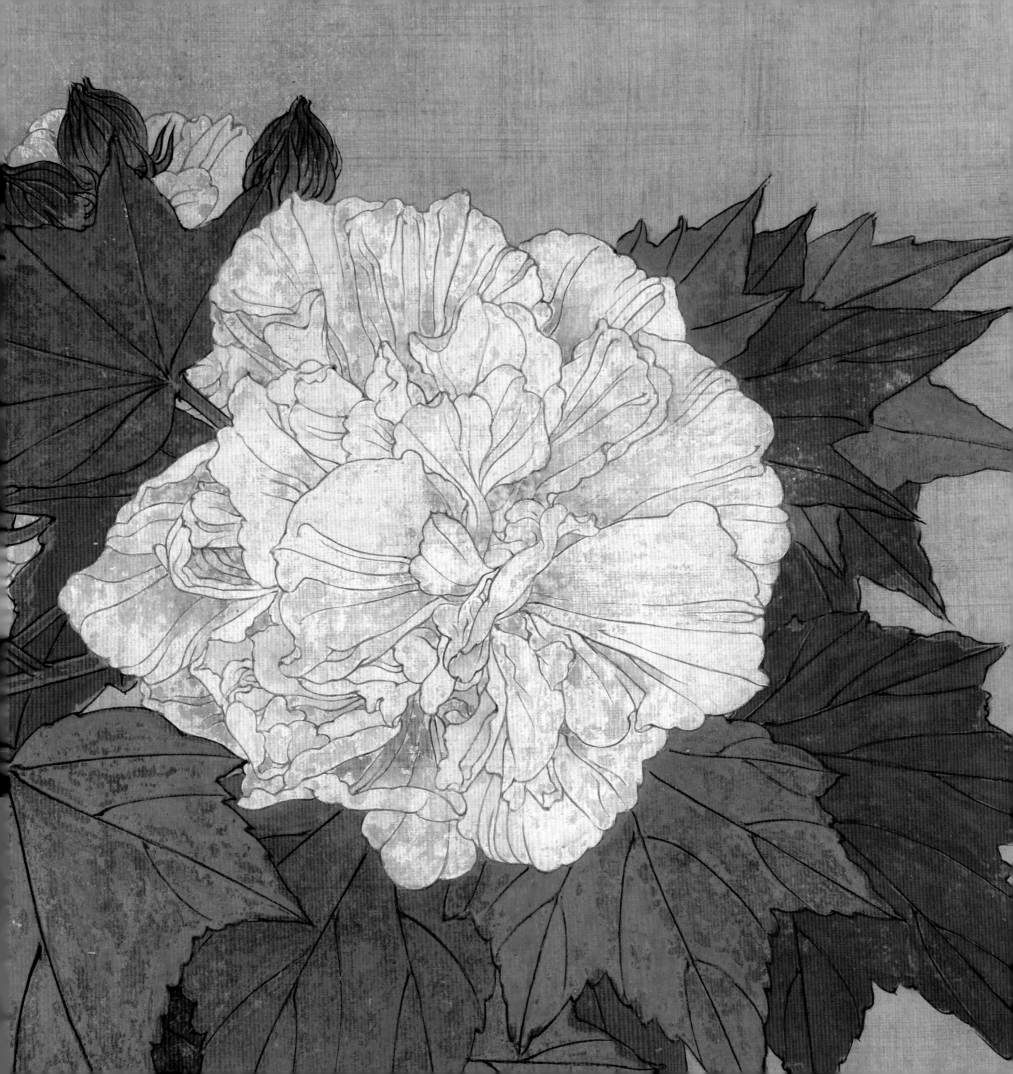

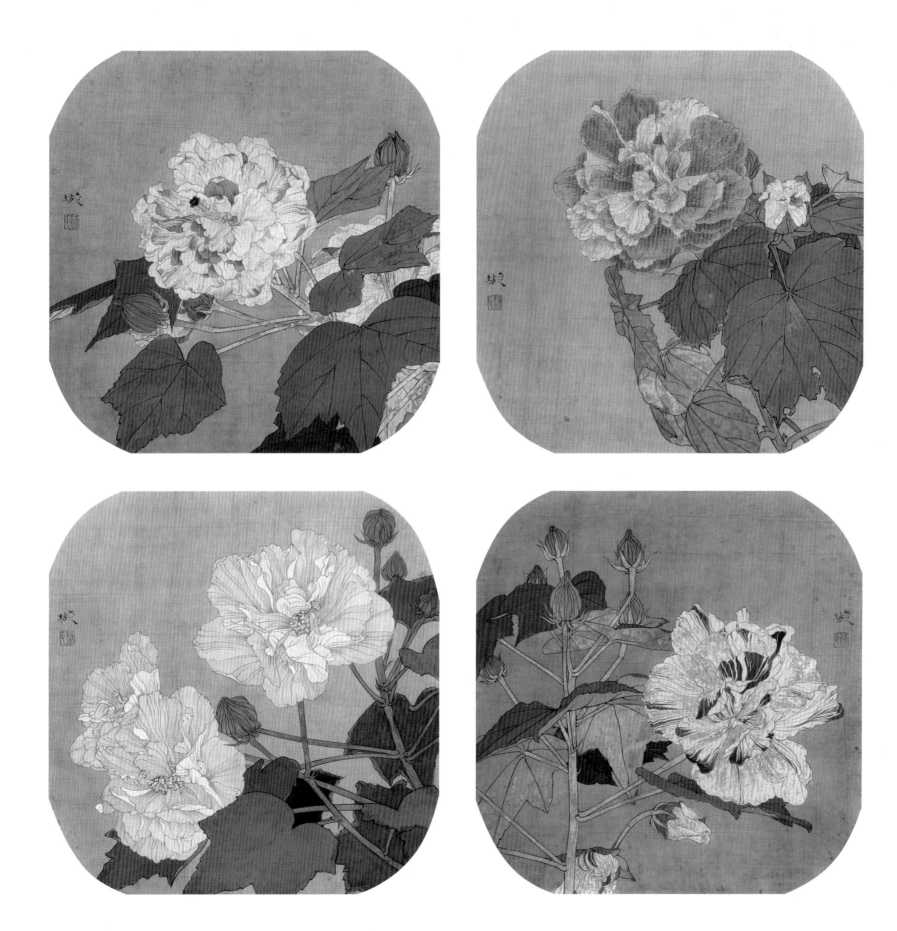

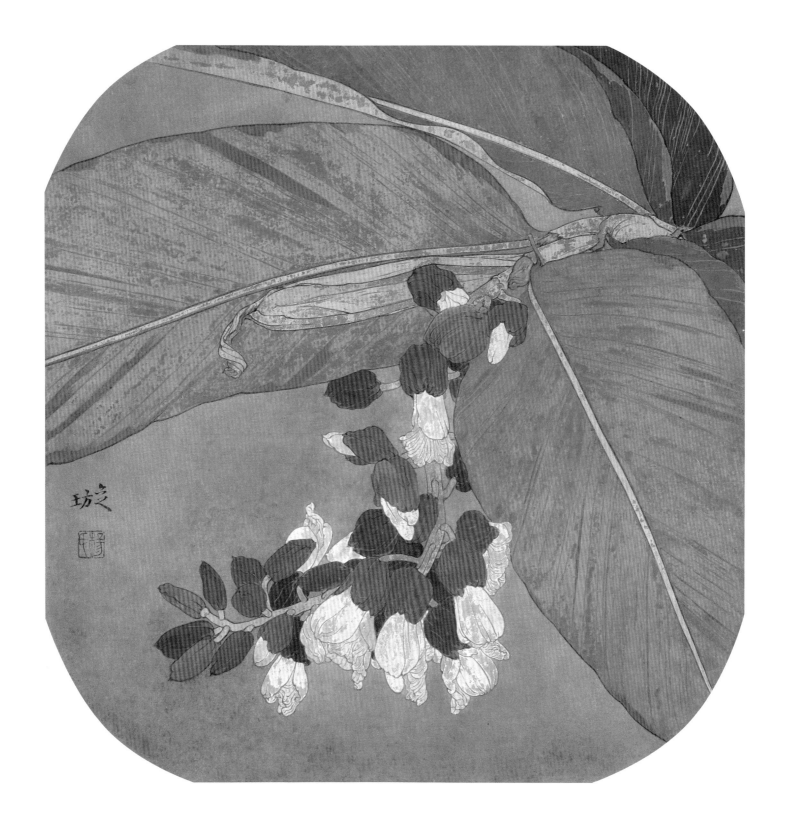

宋画秉承了黄筌的"勾勒填彩、旨趣浓艳"之富贵风尚，画作历经千年之后依旧熠熠生辉：艳的红、
洁的白、娇的黄配以棕褐色的底色，贵气逼人，光彩夺目。我画金凤、豆蔻、美丽异木棉、使君子等大
多采用这样的色彩，以求得如宋画般艳丽吉祥的气息，希望能留住那隽永的春意。

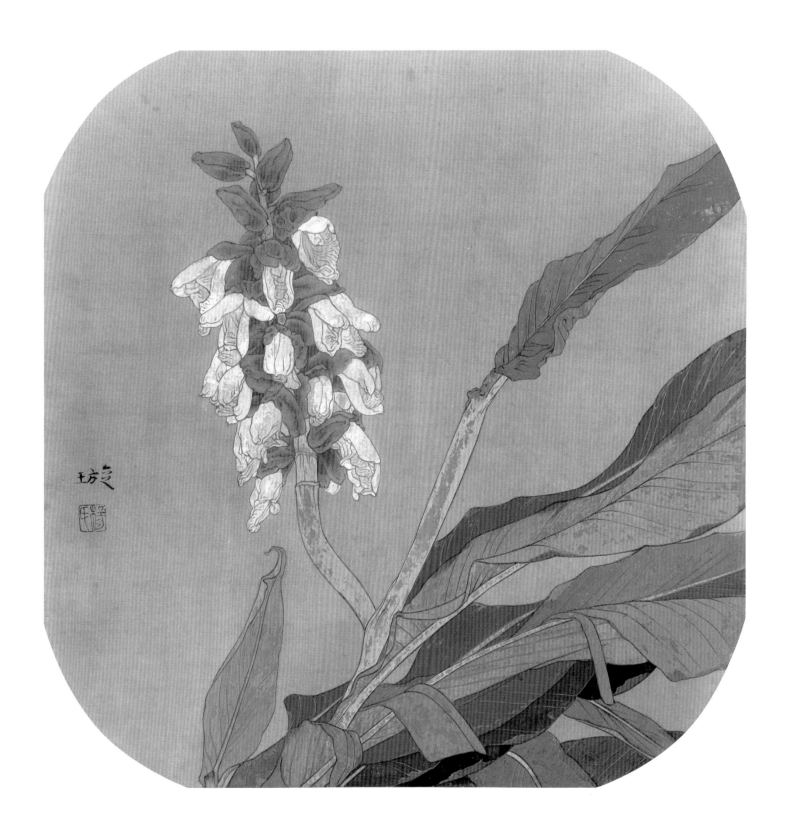

　　"娉娉袅袅十三余，豆蔻梢头二月初。"杜牧的诗句刻画出了此花的脱俗之态。校园的豆蔻开得较晚些，三四月才含苞待放，花结成穗状，嫩叶卷之而生，叶子带有深浅不一的绿色条纹，呈缤纷的效果；白色花苞晶莹剔透，花苞里有着漂亮的黄红色斑纹。我见过最美的豆蔻是华南植物园的，大红外袍里是纯白色的花瓣，红白相间，宛如少女伫立于阔叶之上，极美。

　　我画豆蔻，注重点线面的组合、对比与节奏；为叶子涂色时注意留出条状纹理，使面积较大的阔叶不显单调。花色根据画面需要主观处理，希望得与现实的豆蔻相媲美的效果。

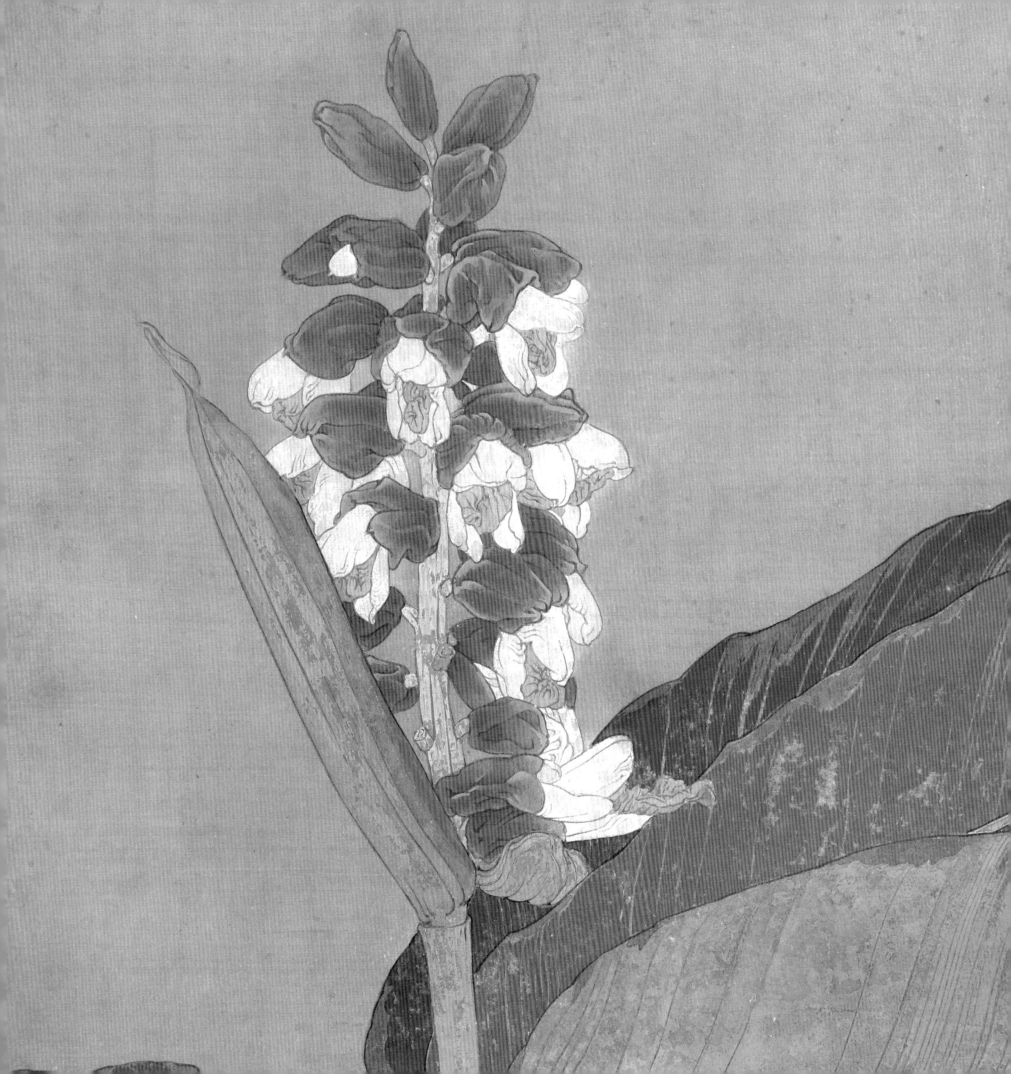

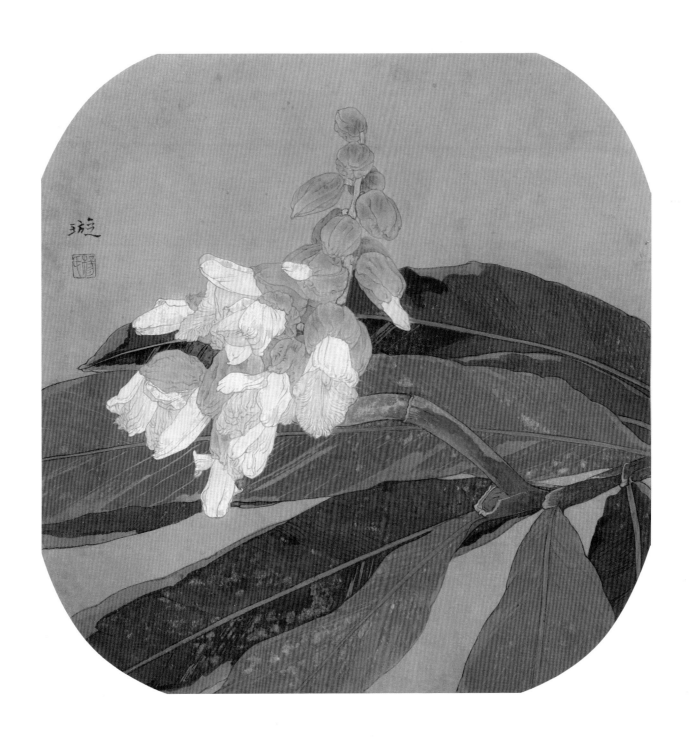

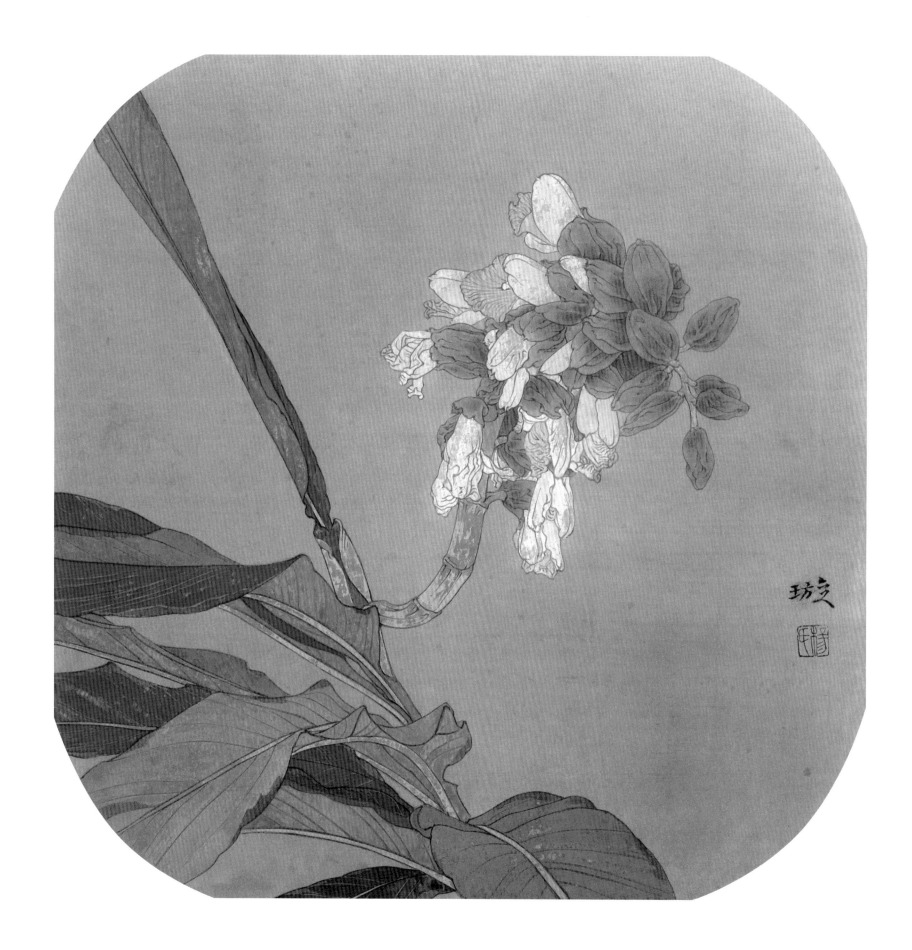

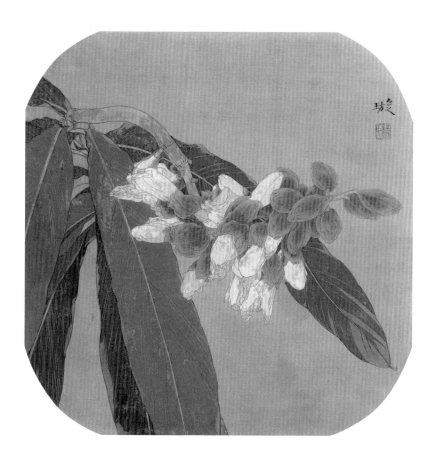
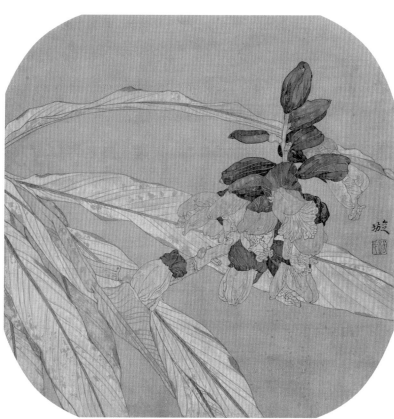
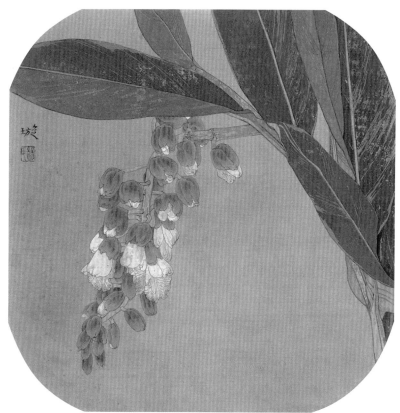

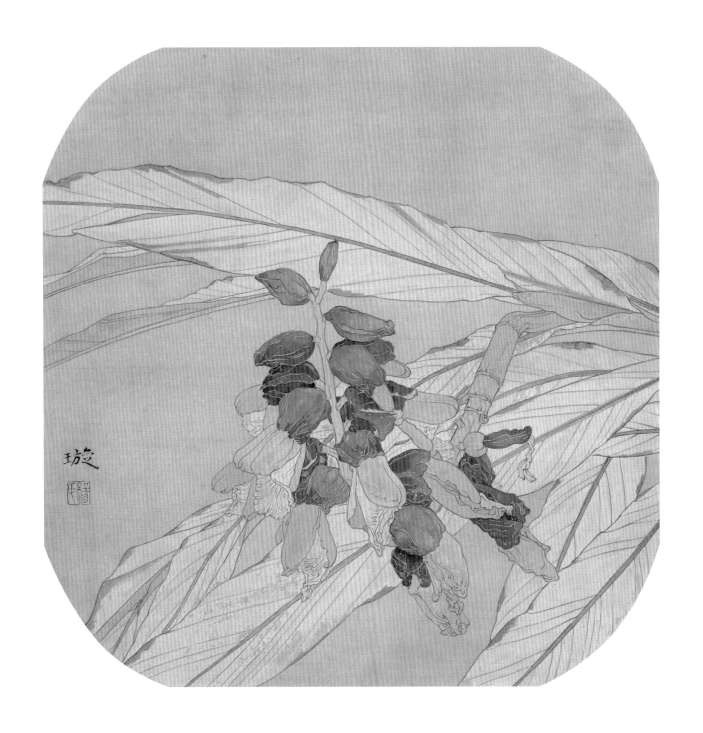

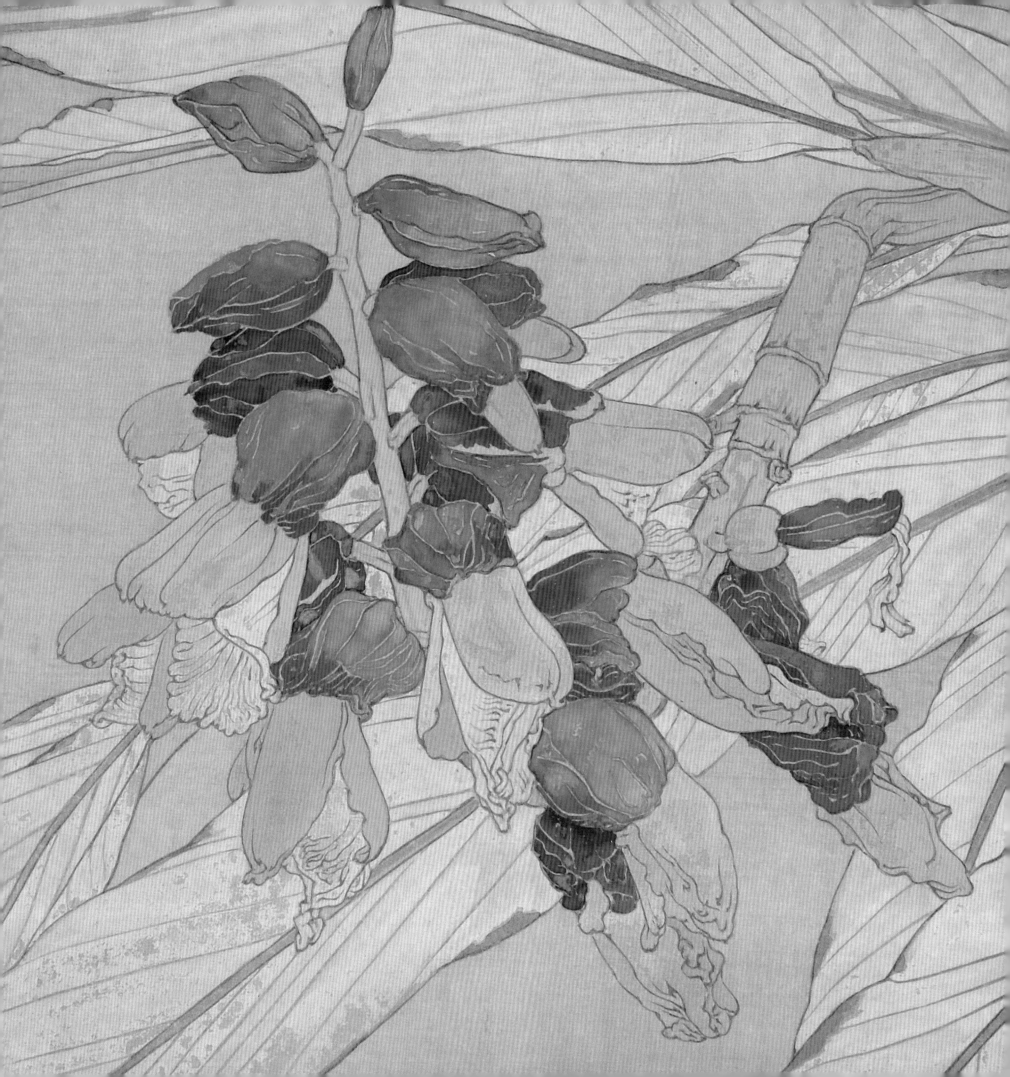

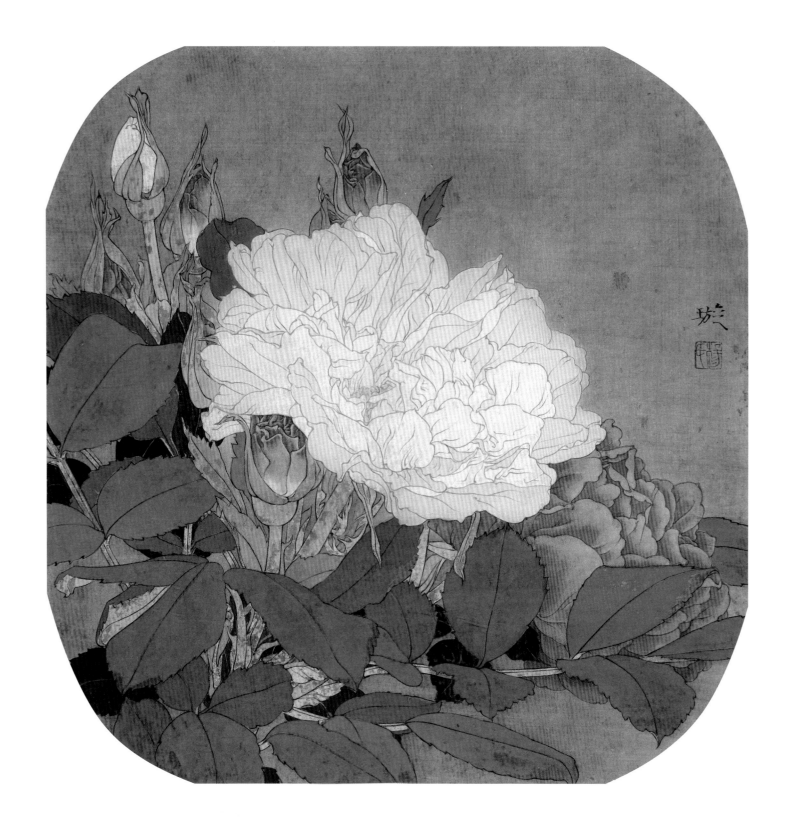

　　画工笔的人皆爱宋画，宋之花卉扇面惊艳了所有的岁月，每阅一次便被这绝世的容颜所吸引、感动一次，一次次地激起人们的创作欲望。于是我模仿宋人画扇面、模仿宋人用色彩、模仿宋画历经磨砺后的古朴，甚至模仿岁月在画面上留下的痕迹，总希望所画的花卉也能如宋画般在深褐色的底色上闪烁着迷人的光泽。

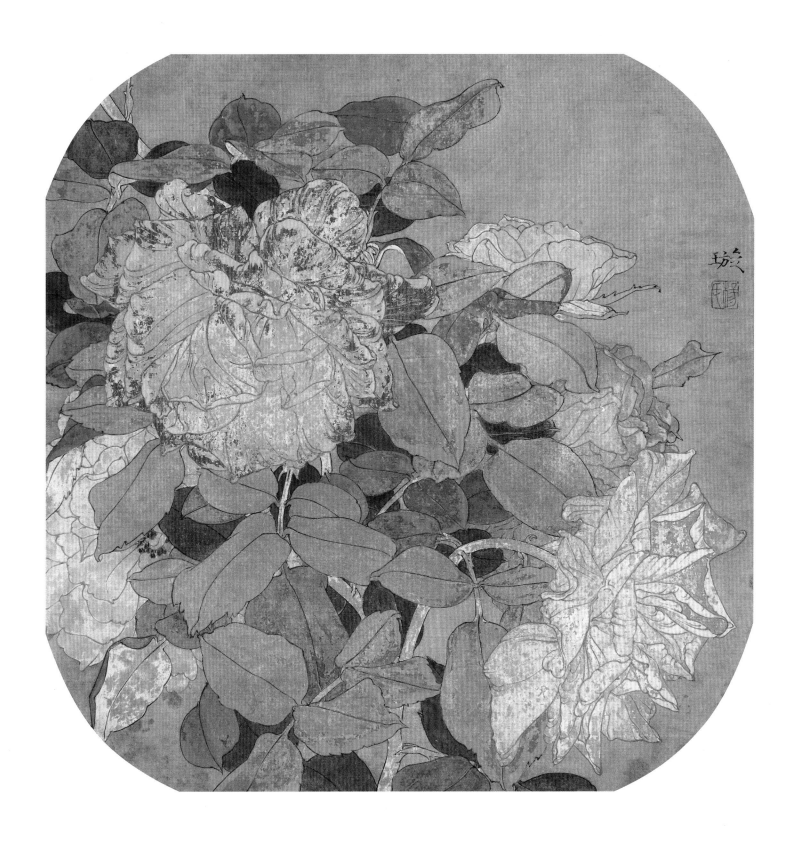

　　我爱古壁画，爱它历经磨砺后的斑驳与丰富，爱它的浓烈与灿烂，爱中国古代的，
也爱西方古代的，爱克孜尔石窟的，也爱达芬奇《最后的晚餐》的。我竭尽所能地模仿
壁画色彩剥落后的效果，以求得画面的古朴和厚重。

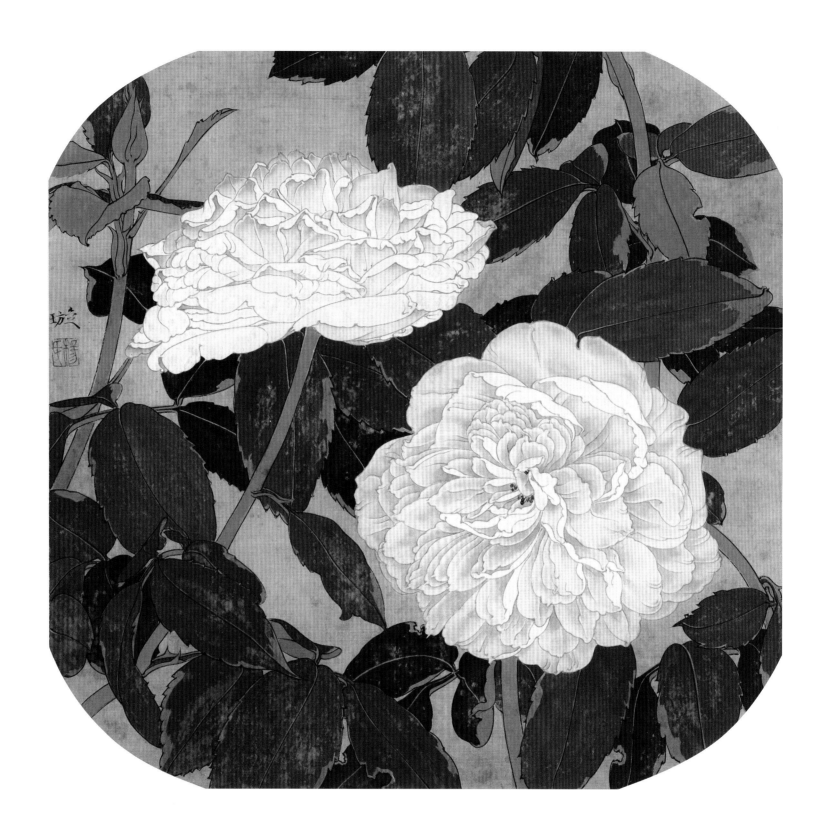

技法的单一与过分的工整是工笔画致腻致板的原因，因此我总是把多种技法融合于同个画面
中：整洁的分染与粗犷的厚涂相结合，剥落后的肌理与平涂的底色相对比，挺拔的枝条与曲折多
变的花瓣相衬托⋯⋯希望这样的画面能温润而不枯燥，多变而不呆板。

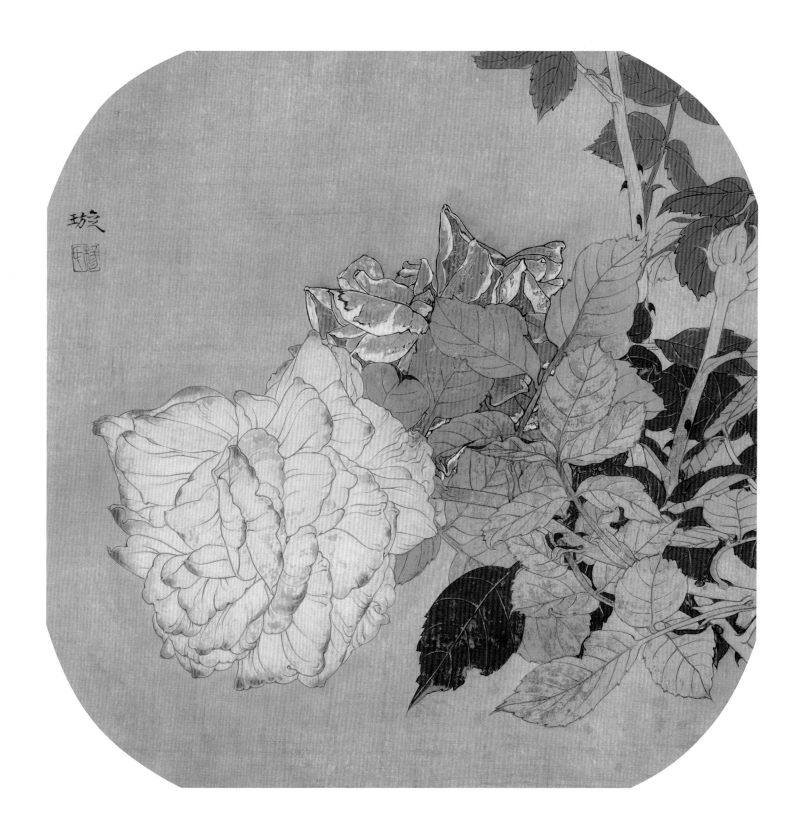

　　人们总说"纸寿千年"，我总祈望我的画也能长久留住，因而必用最好的红星纸，而不用那温婉美丽却经年易裂的绢；因而必用三矾九染，不单是为了让重彩随意剥落，更多的是固定那散发着光泽的剥落后的余色；因而反复水濡洗涤，不单是为了让画面拥有洗尽铅华后的温润如玉，更多的是让那画不再畏惧岁月的蹂躏。

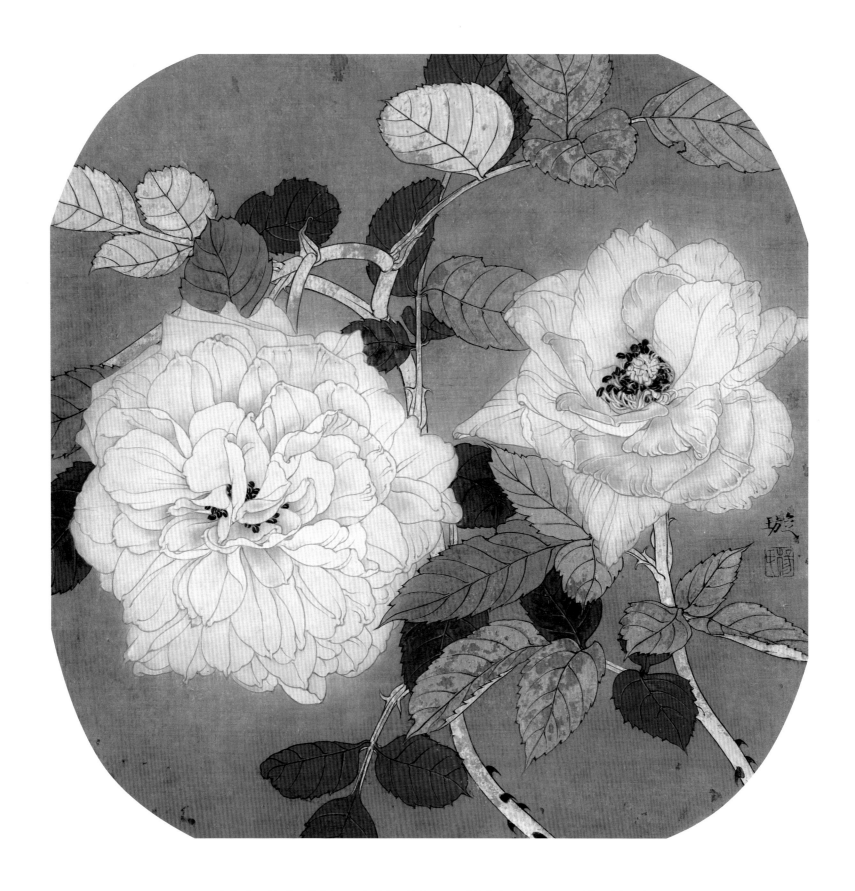

是邂逅？是相伴？是依偎？是打算轻灵转身？还是浅笑伫立？这两朵月季娇嫩而清新，为了
画出那种晶莹剔透的花瓣，我采用了薄涂白色与厚涂白色相结合的方法，使之相互衬托与对比。
花枝用了一点淡黄，为的是与蓝色叶子有些许的对比，避免过于单调。

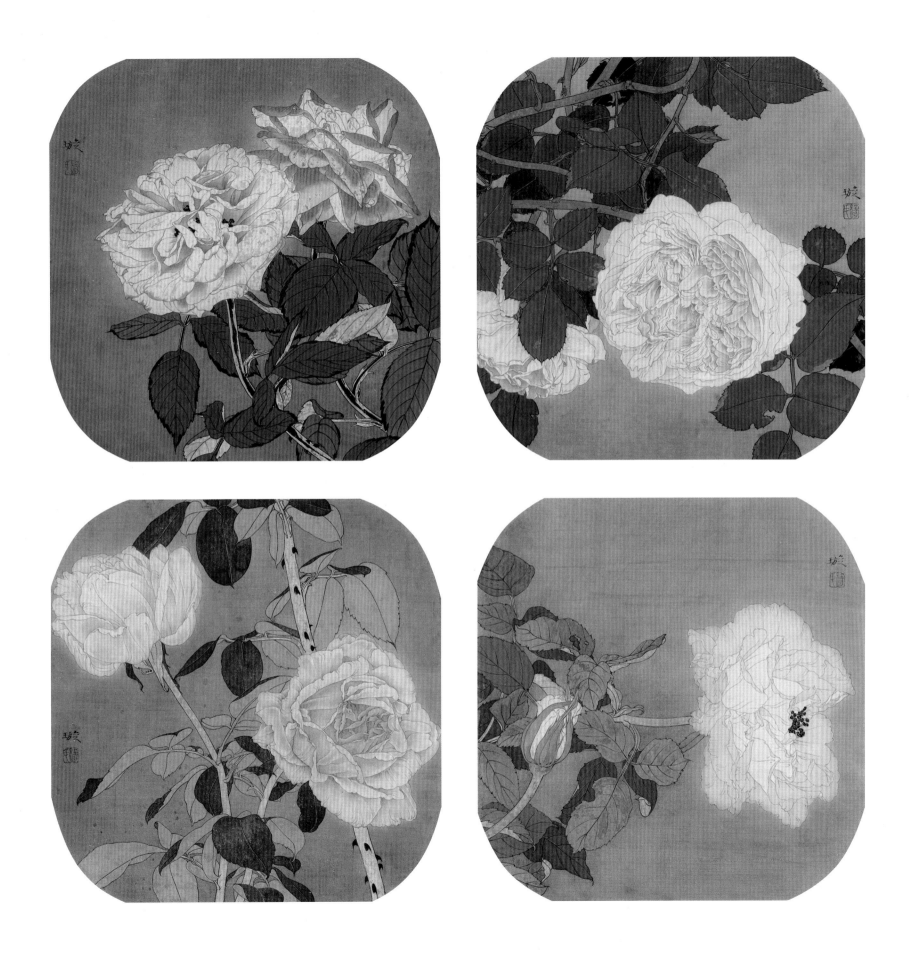

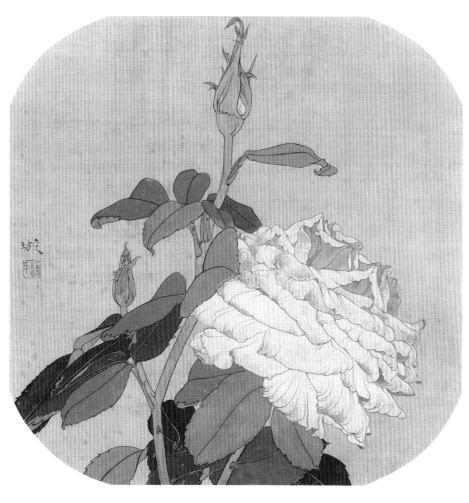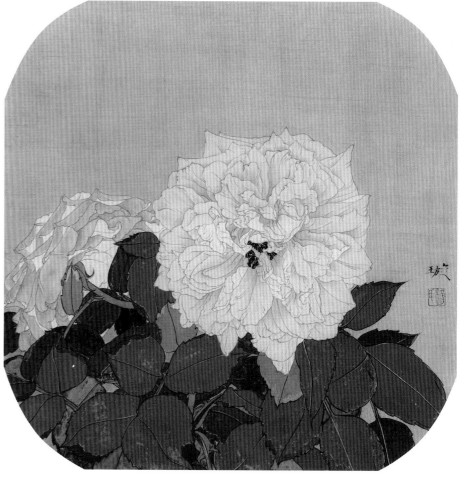

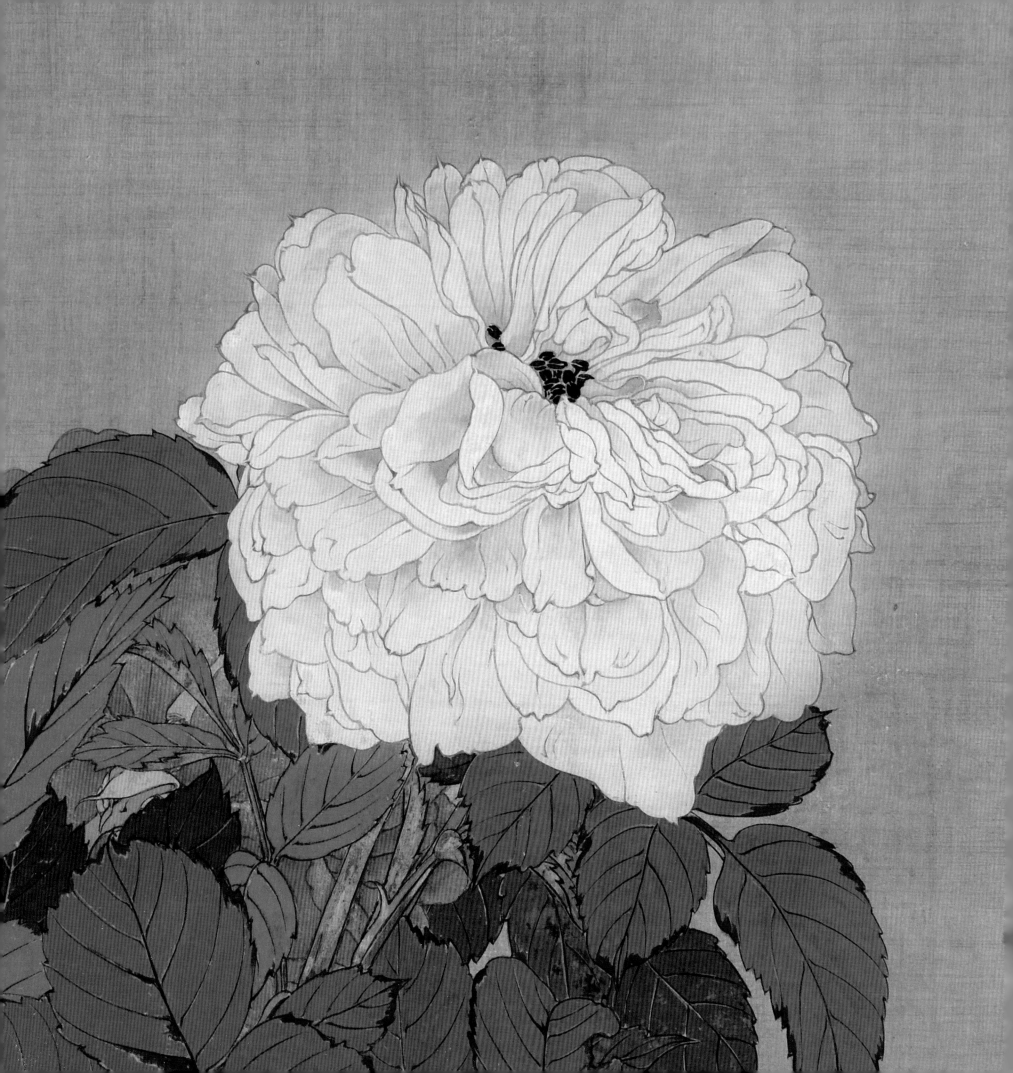

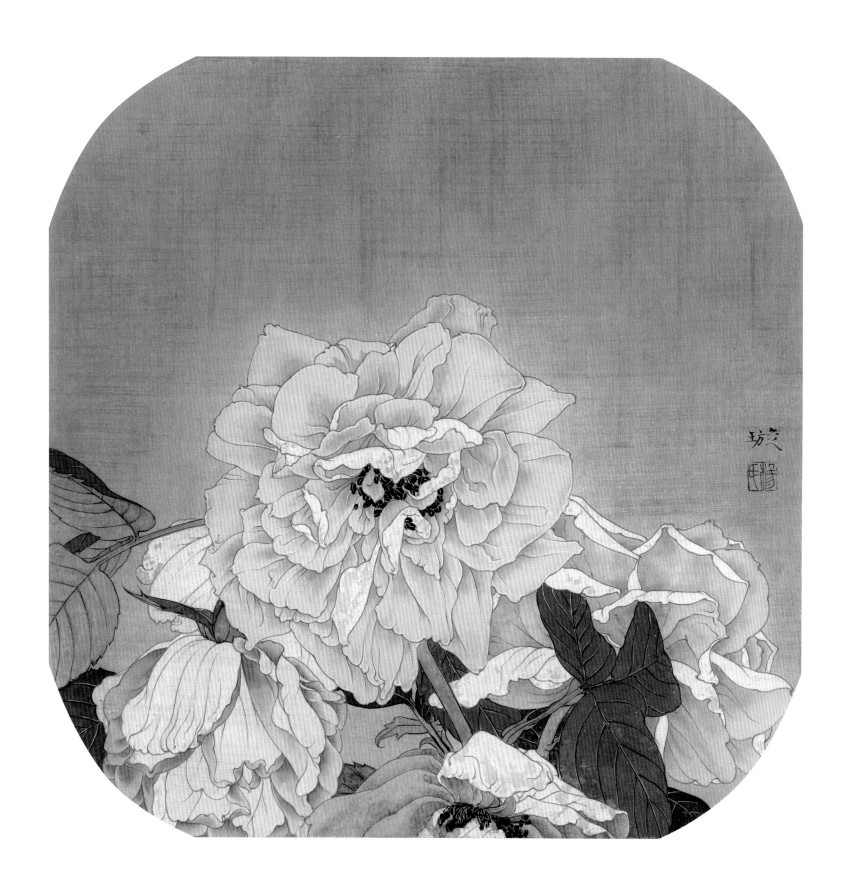

　　画花卉，画着画着，总不由地令人想到赵崇祚的《花间集》，仿佛看到春意盎然、花间美人如云的景象。画春之花，应有花似锦、春意闹的意境，此图初稿只有花三朵，为了表现春光明媚、姹紫嫣红的景色，后又添了二朵，画面便热闹了起来；用色以俏丽的粉色为主，衬以明亮的翠绿；花朵厚涂白色，响亮而明朗，薄染粉红、粉紫、深浅不一的绿色，皆为形成对比、丰富画面语言也；底色用了同种的暖色也便有了暖风熏醉、春色撩人的气息。

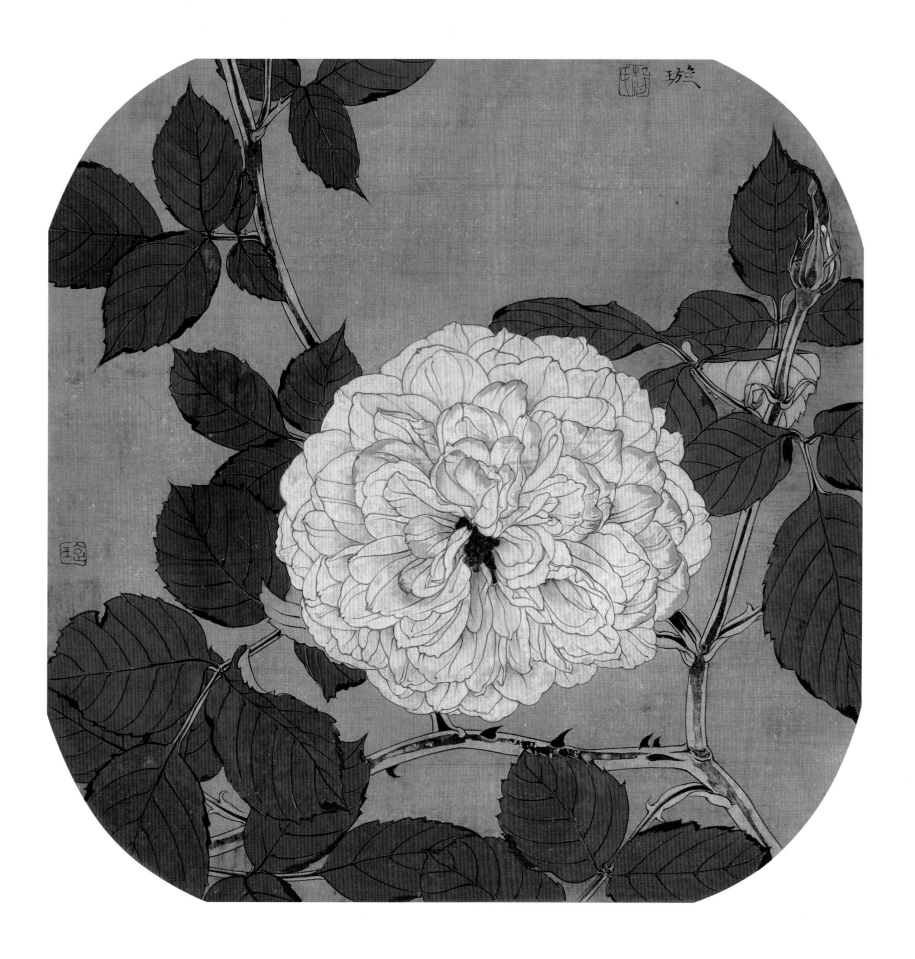

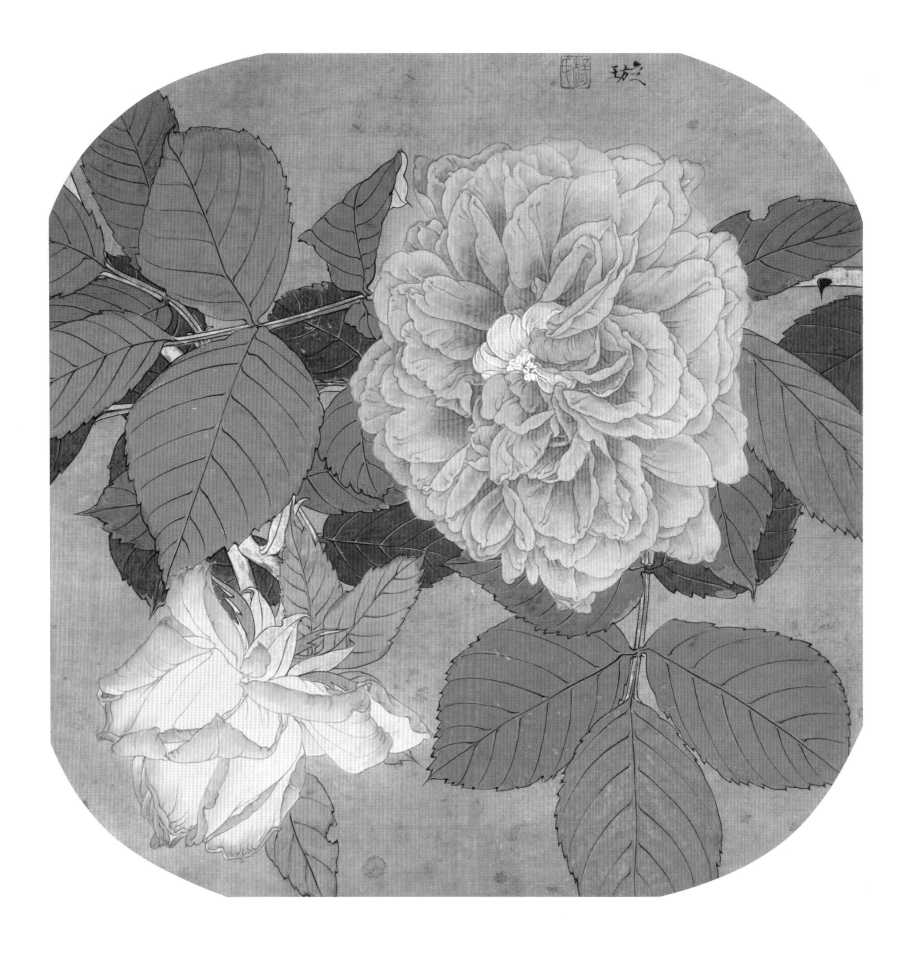

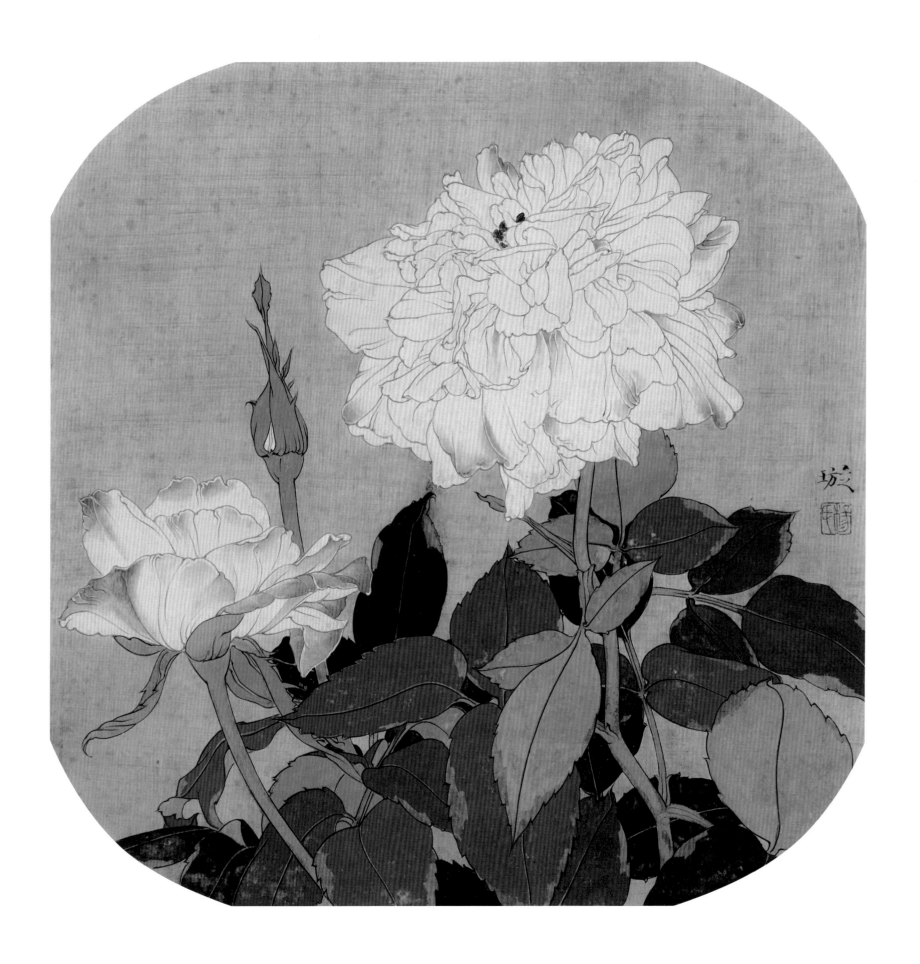

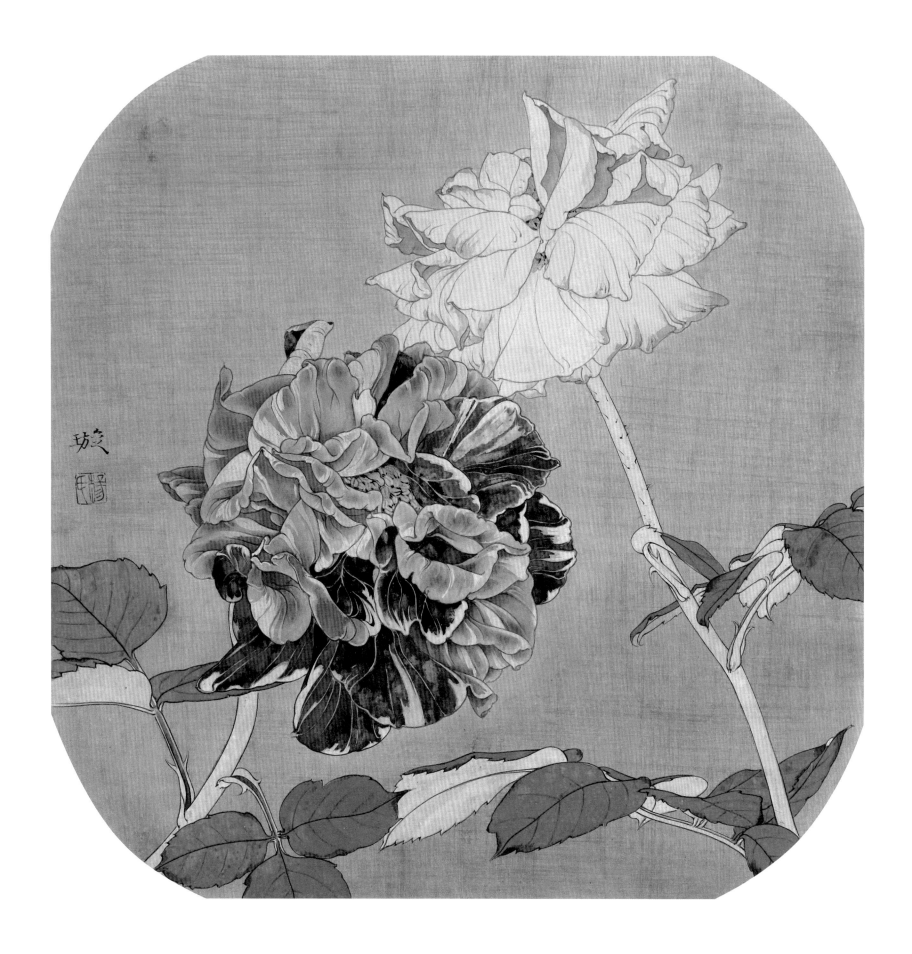

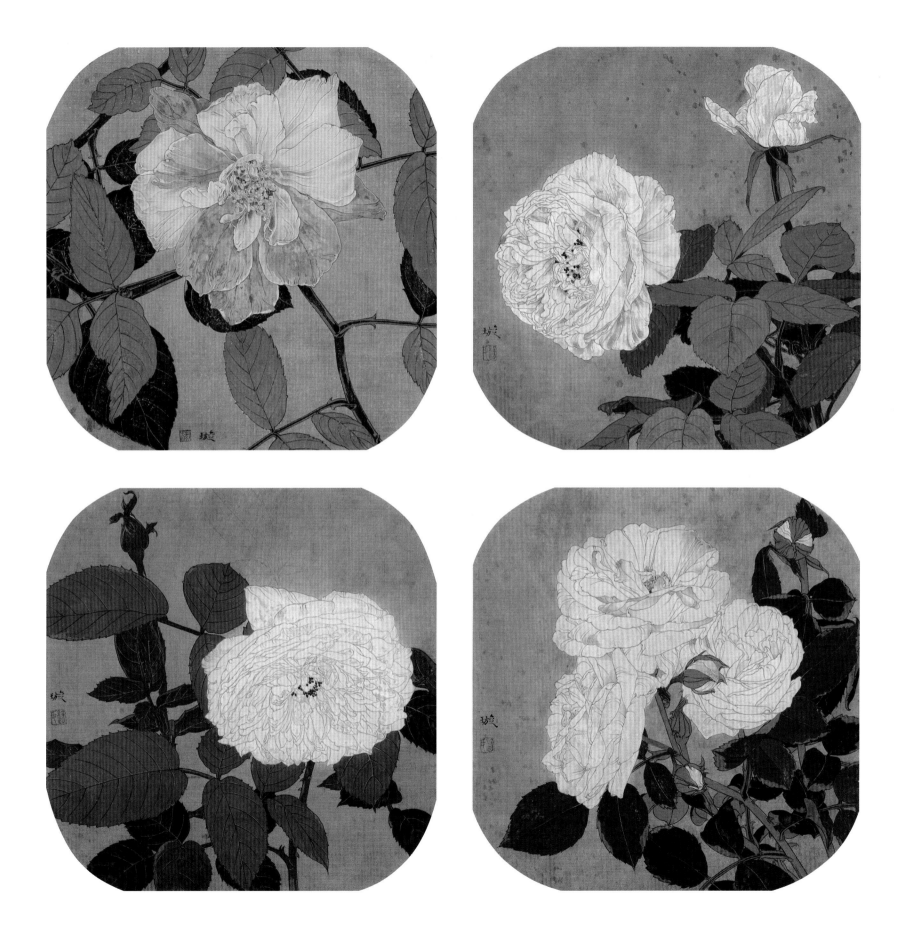

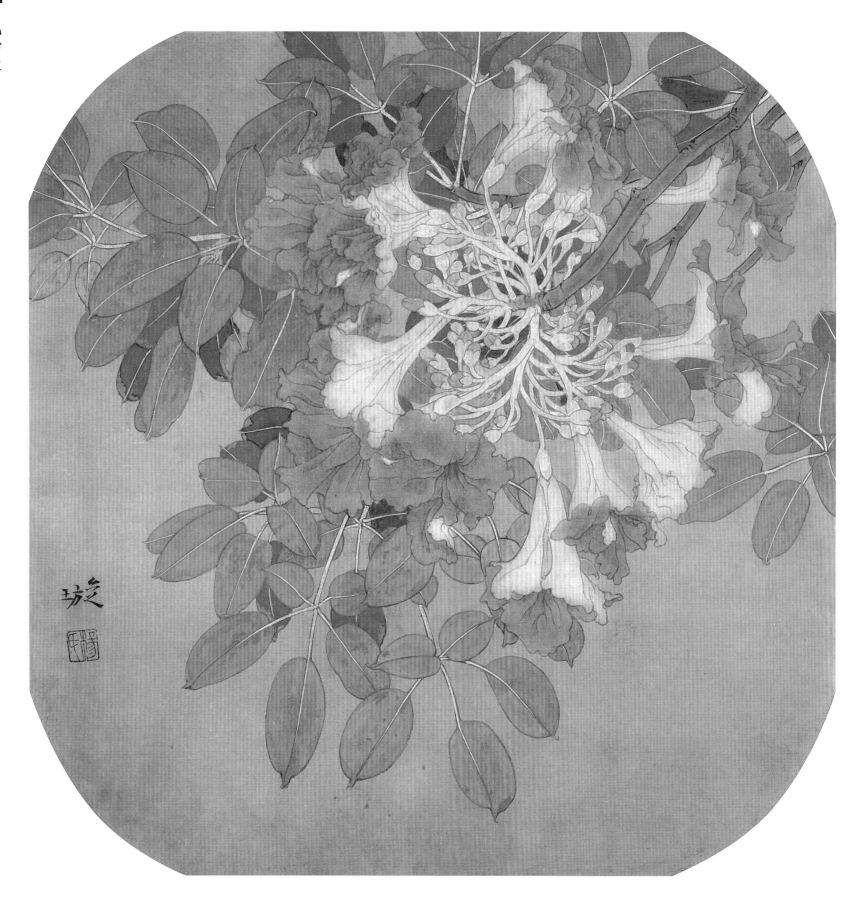

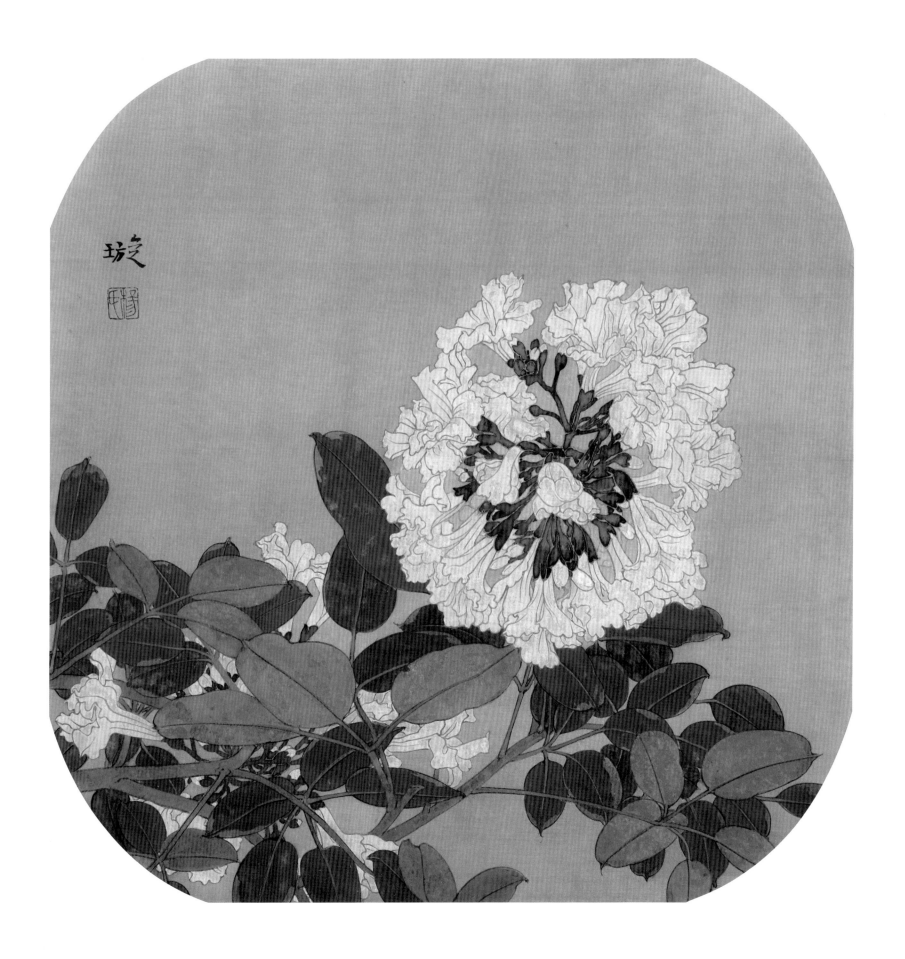

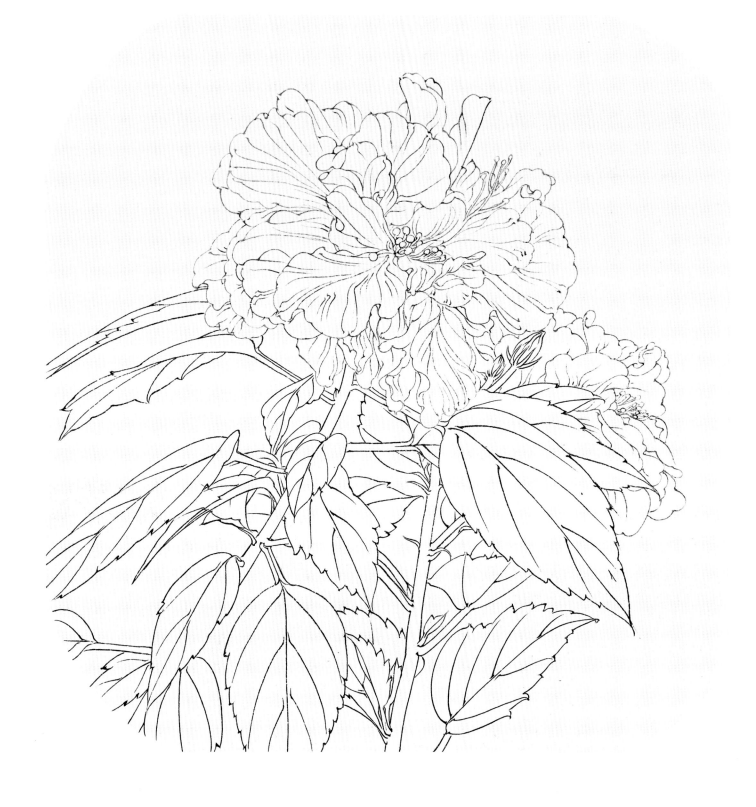

扶桑于我有一种情结，缘于第一次学白描临的就是扶桑花。我最不喜临摹，一般临完的画都会与原画大相径庭，甚至面目全非；而扶桑算是极少数按原来的样子临下来的作品，于是乎对这扶桑便有了不一样的情分。校园里的扶桑种在不起眼的角落里，此花在南国最

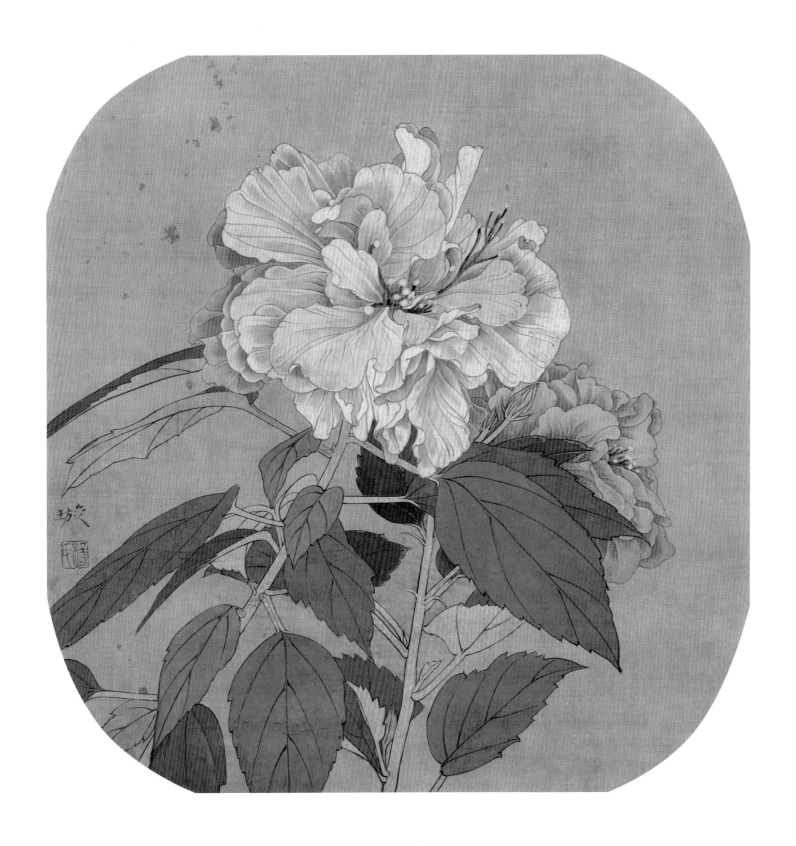

是稀松平常,众人早就熟视无睹,偏偏长的又是我最不喜的大红色彩。于是我让花变粉、变雅,
变得亭亭玉立,用调过墨的石绿来衬,使它拥有牡丹般的贵气,底色任由漏矾的斑点自由
呈现,为的是让平淡无聊的底有了跳跃的气氛。

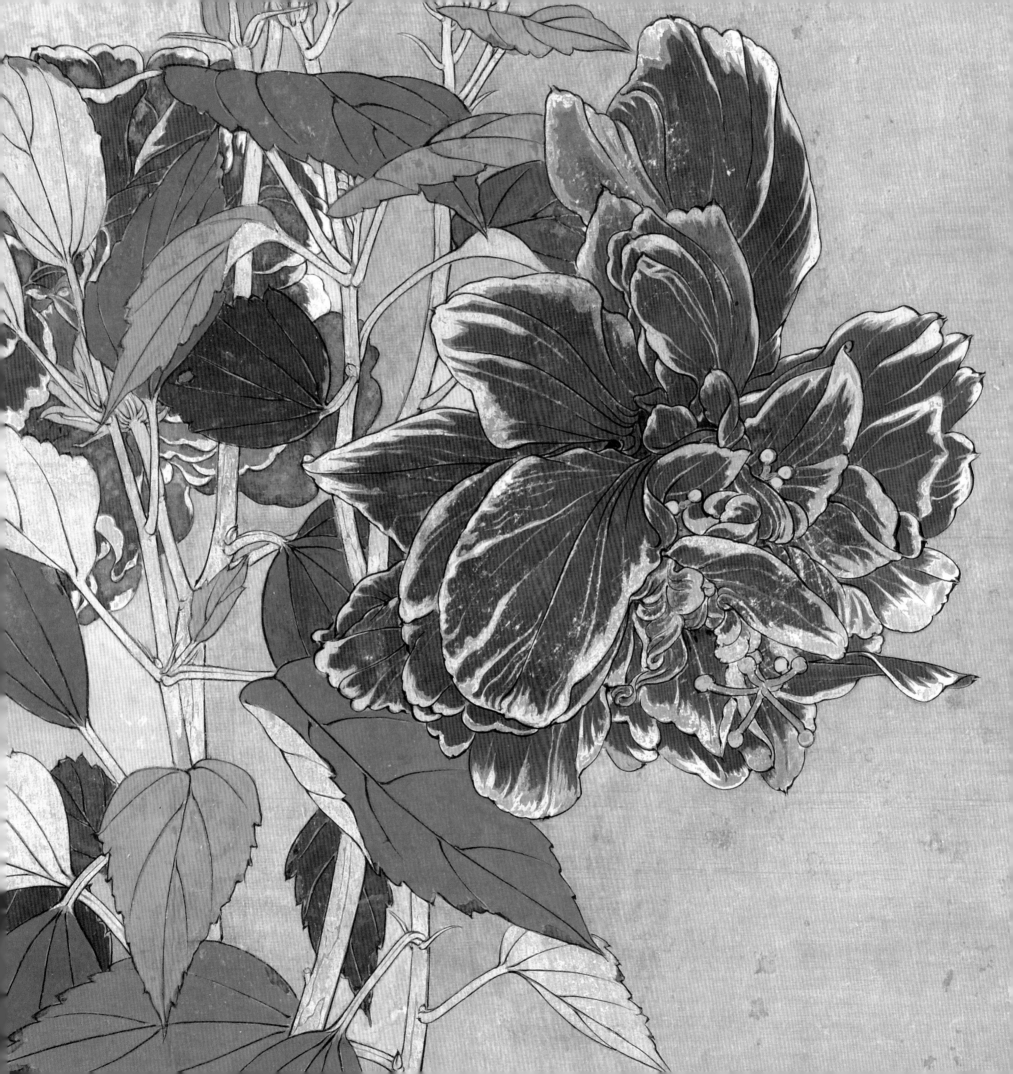

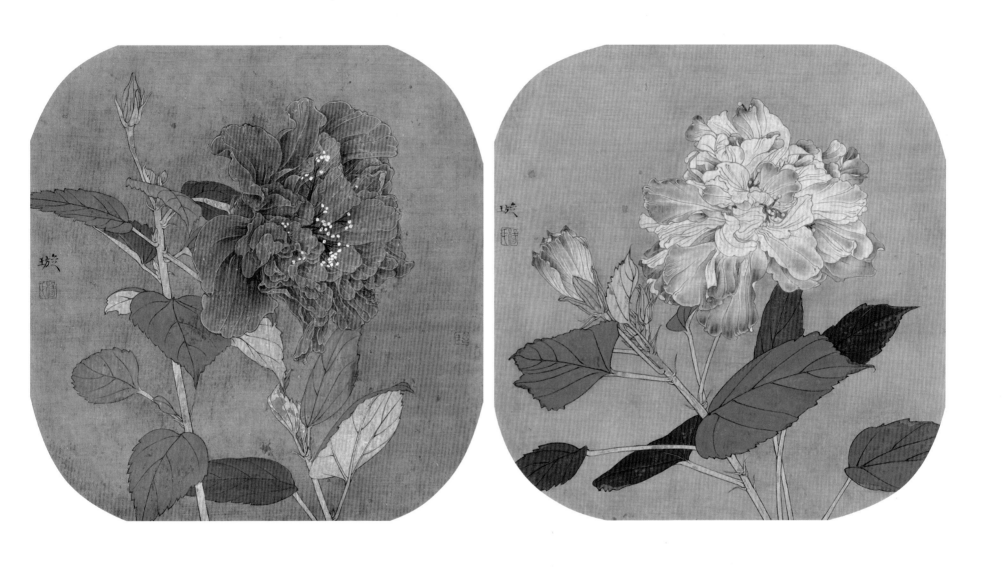

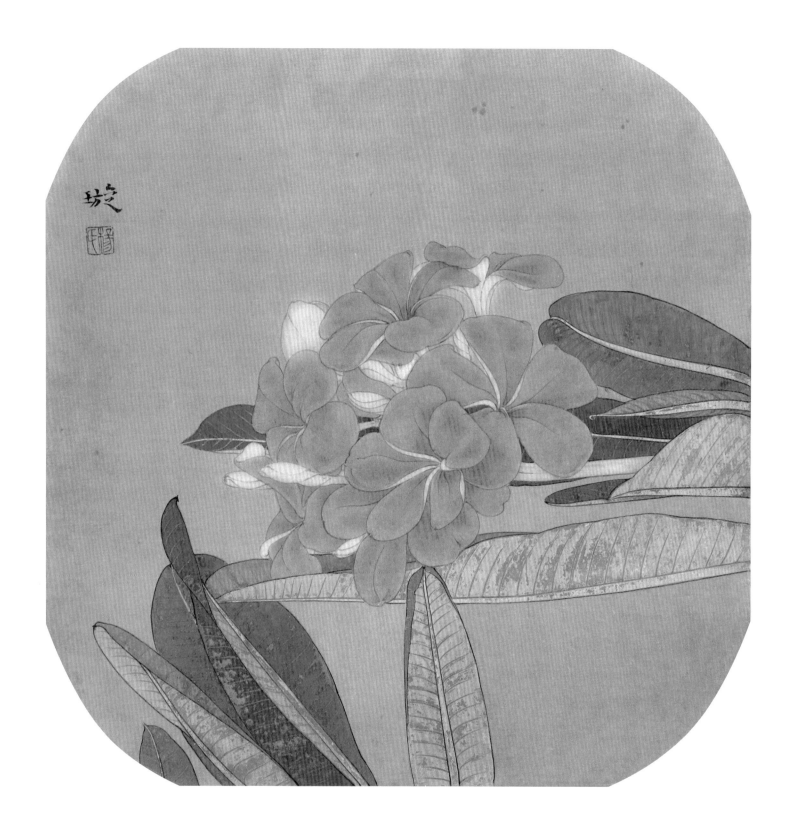

主观的用色与强化形式感的构图常常会使平淡无奇的对象变得与众不同：

花瓣因正反面的色彩不同而更为丰富，叶子因有深浅大小变化而更有层次，构

图因横竖线条的对比而加强了视觉冲击力。

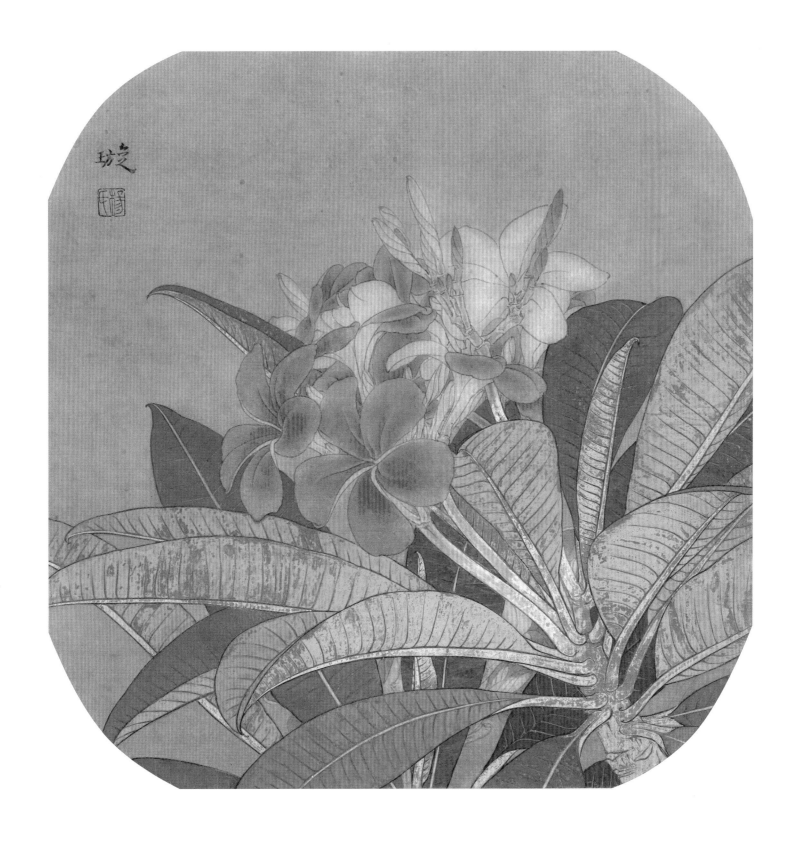

　　学校的鸡蛋花有淡黄、玫红色二种，玫红鸡蛋花最是耀眼。五月份开花的时候用中性笔粗略地勾了几幅
稿子，等到有空画它的时候，已是冬季，满树的花与叶子都掉得接近精光。为了刻画叶子的细节，我残忍地
摘下了树梢上的最后一片叶子，虽得以观察其生长规律，却因此内疚了一段日子。

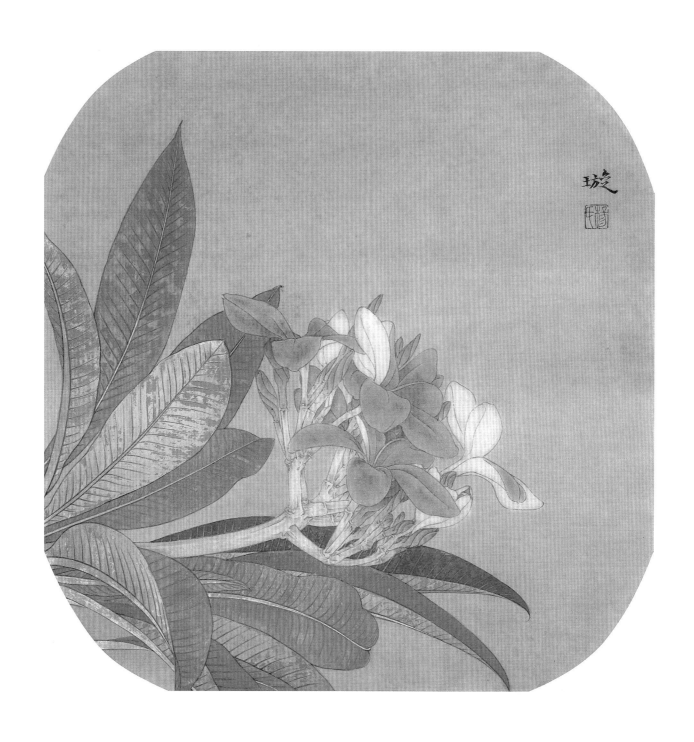

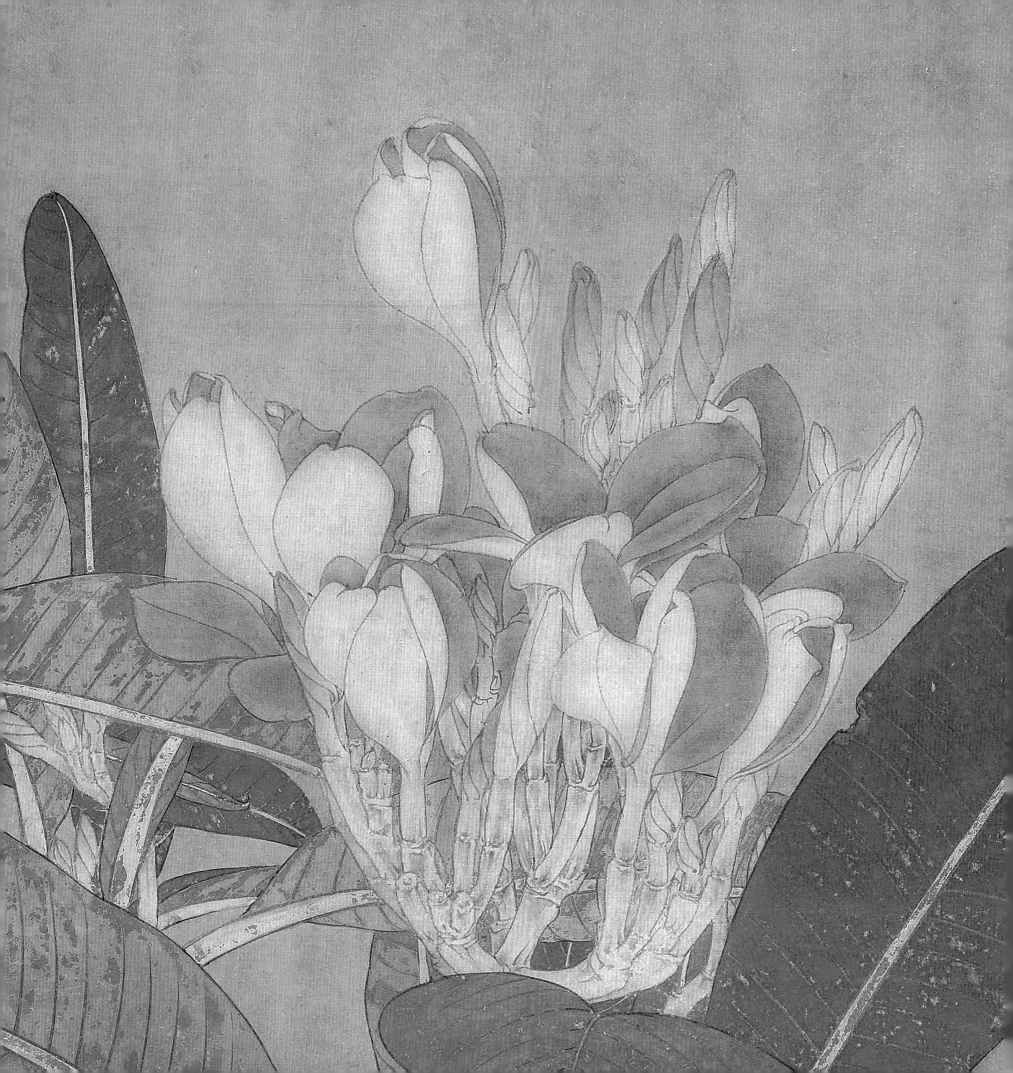

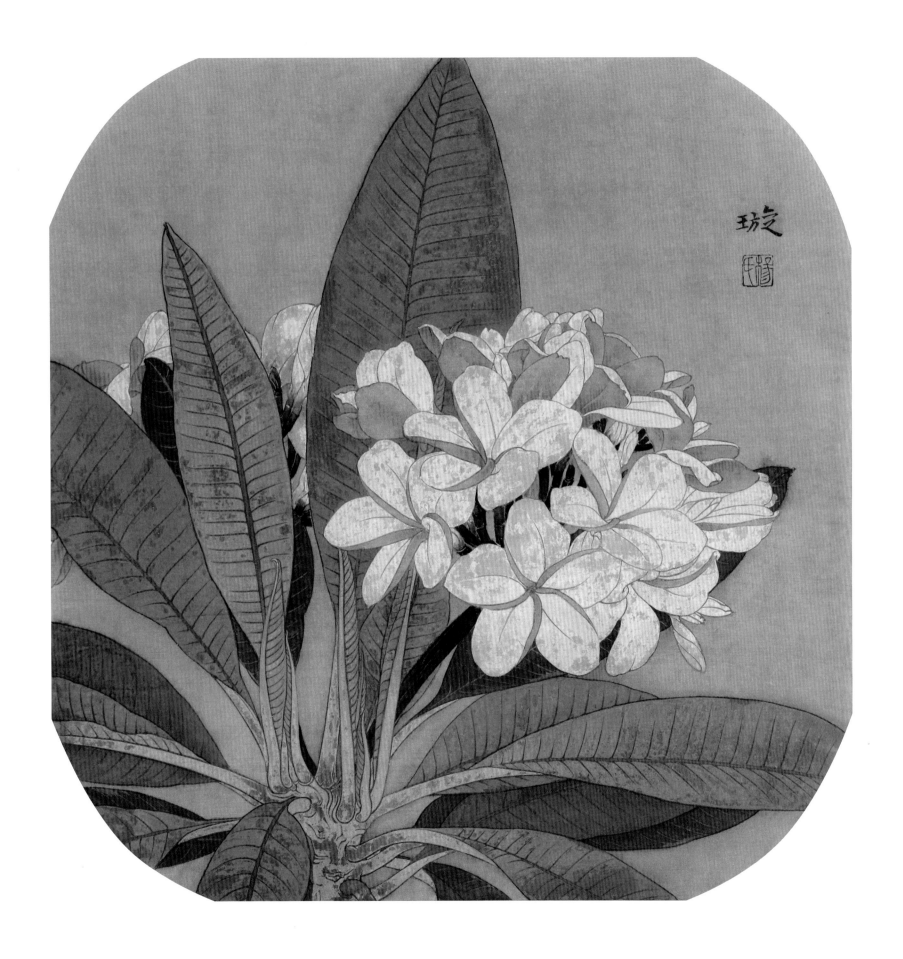

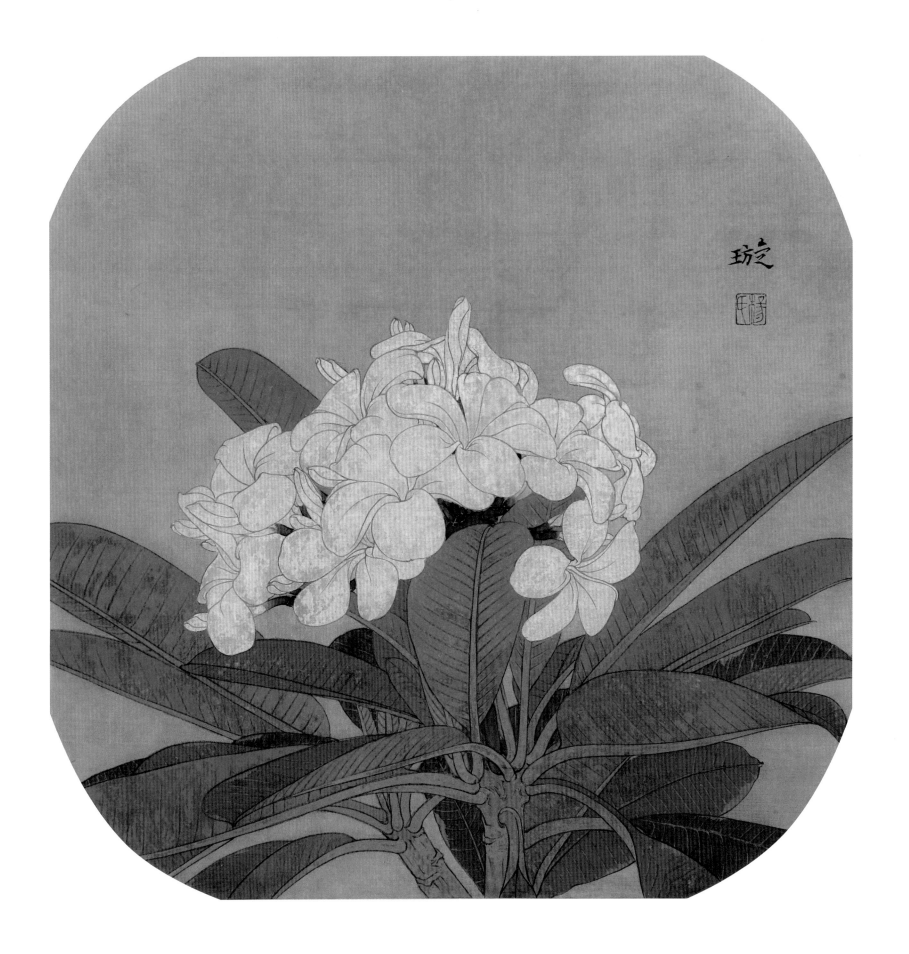

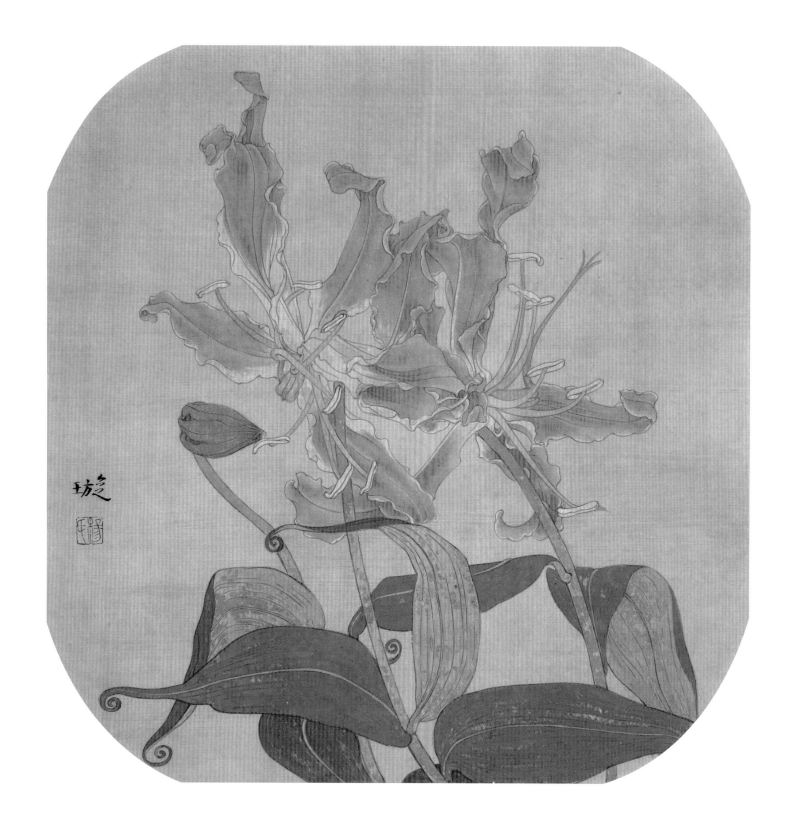

嘉兰打动我的是那婆娑起舞的身影，婀娜且有些妩媚，袅袅婷婷；而叶子
末梢的旋卷更像音符在跳动，叶子富有韵律地排列着，线条流畅而圆润，像在
奏响着悠扬而婉转的曲子，闻乐起舞的画面便是这花与叶的合奏曲。

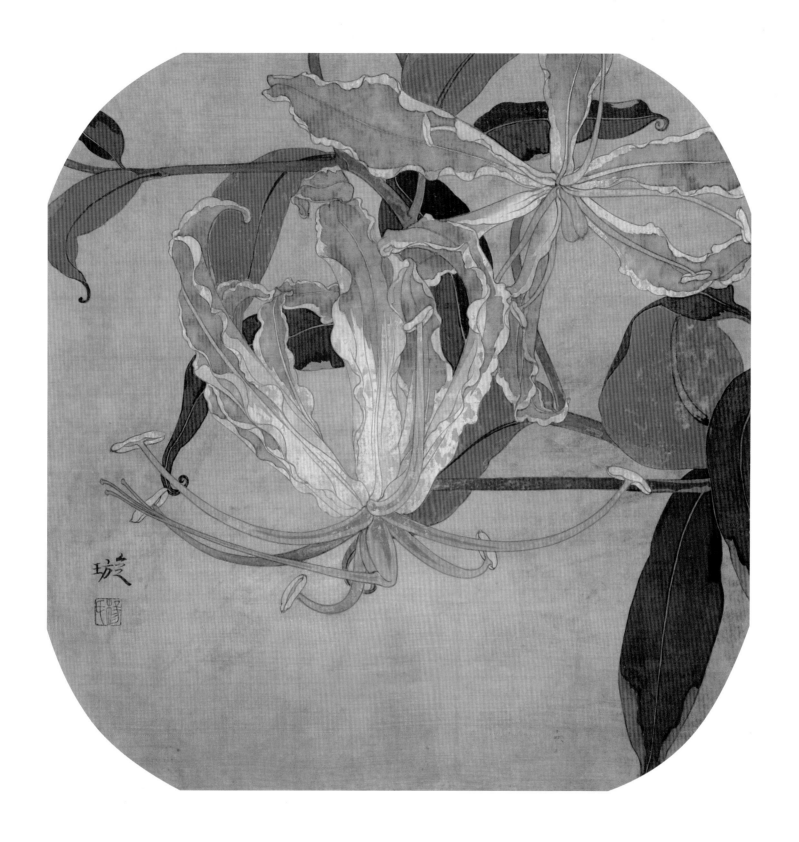

为了避免同品种花卉因色彩的雷同带来的视觉疲劳与厌恶的情绪，我常常
会改变色调，主观用色，至于用什么样的色彩却没能事先设计好，更多的时候
是见一步画一步，随心所欲，突发奇想。这幅画便是在此状态下完成的。

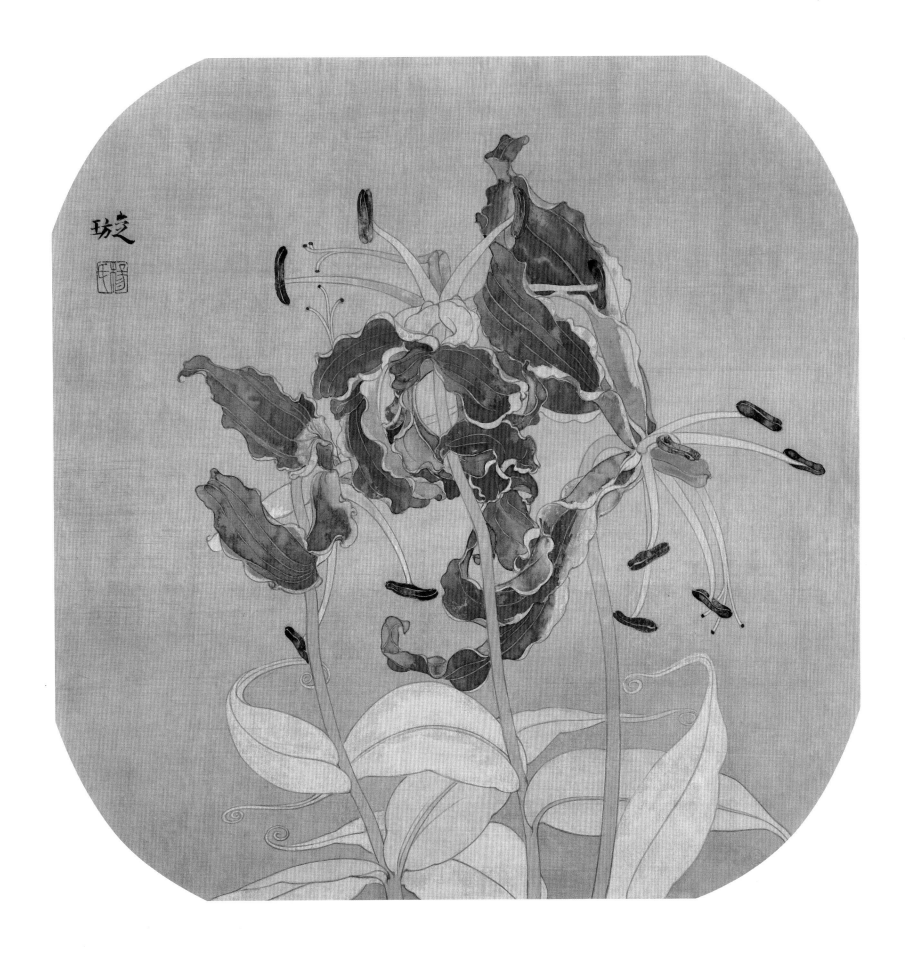

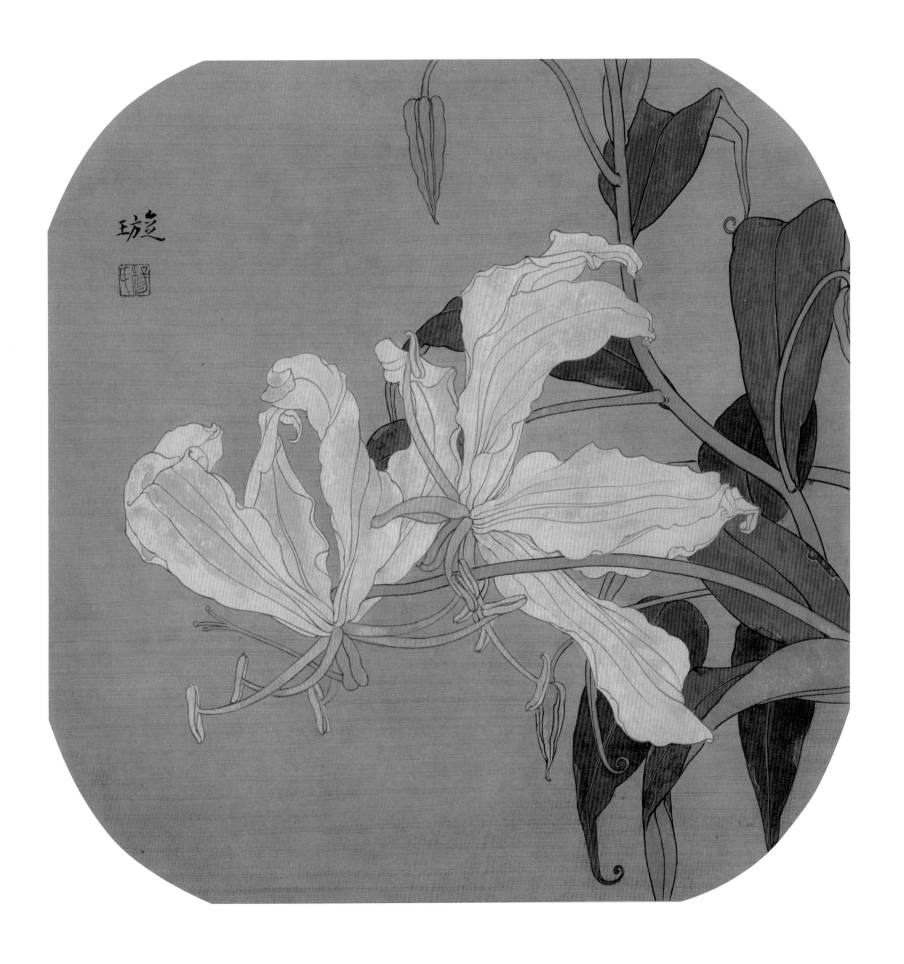

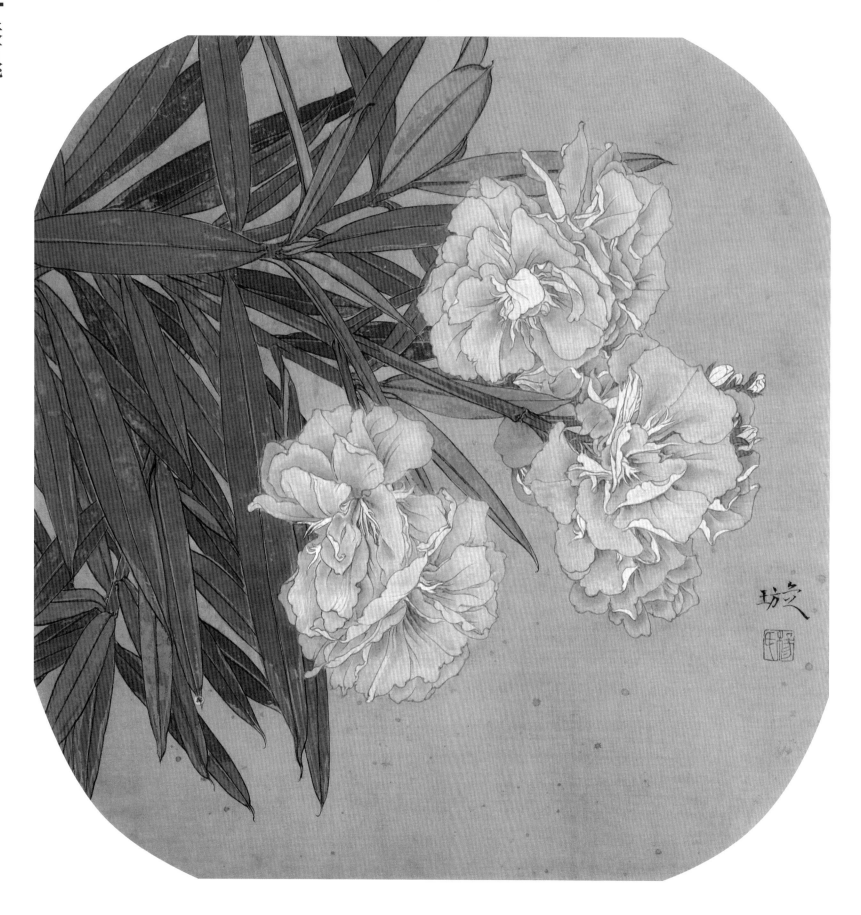

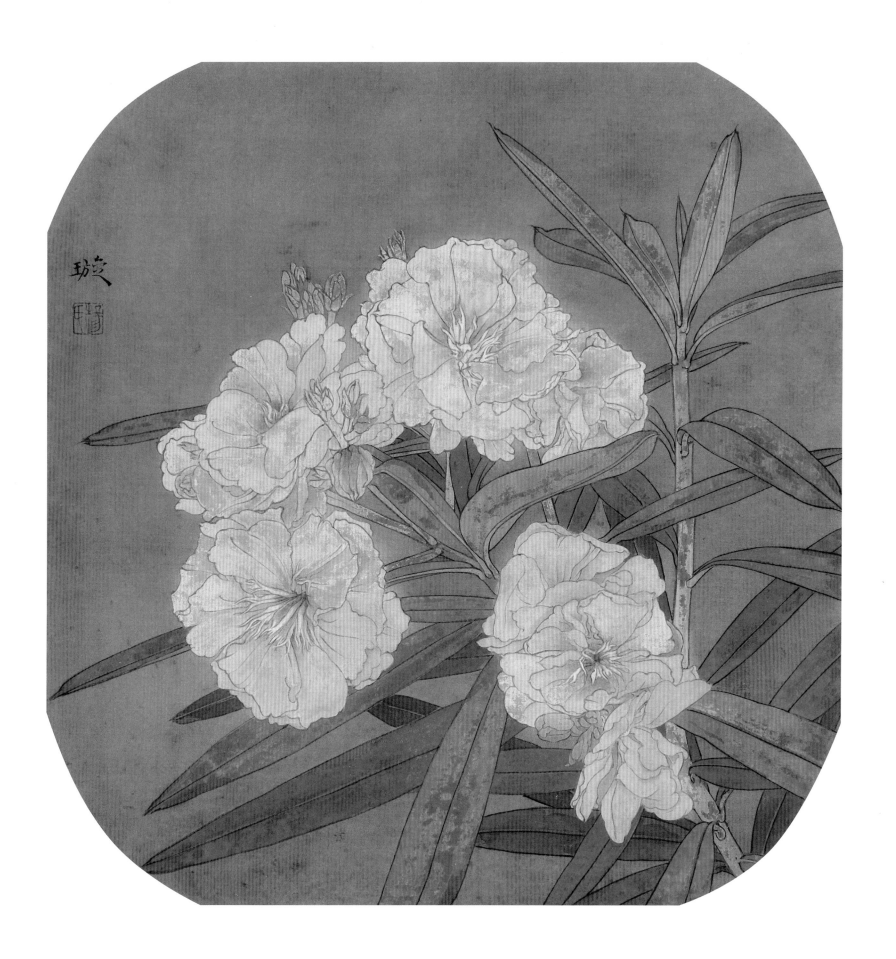

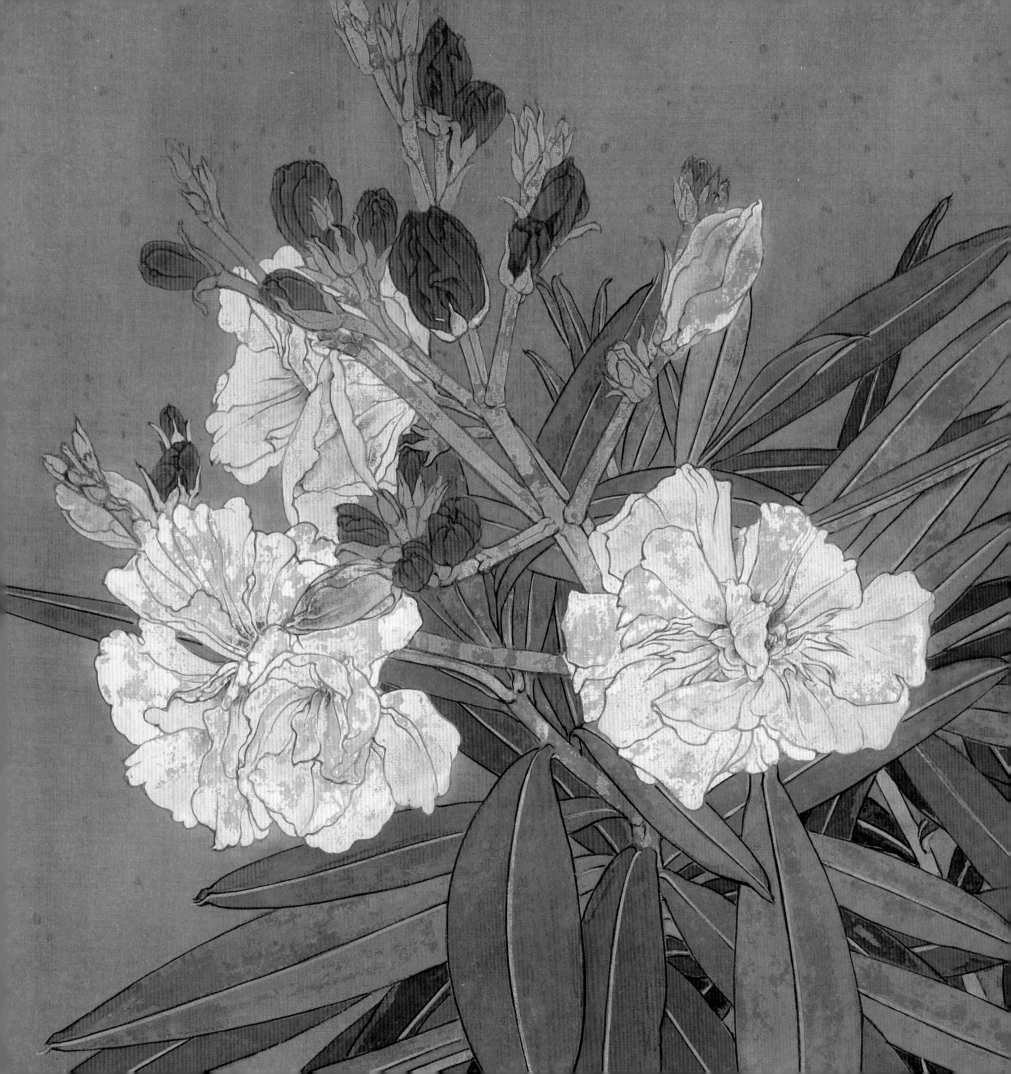

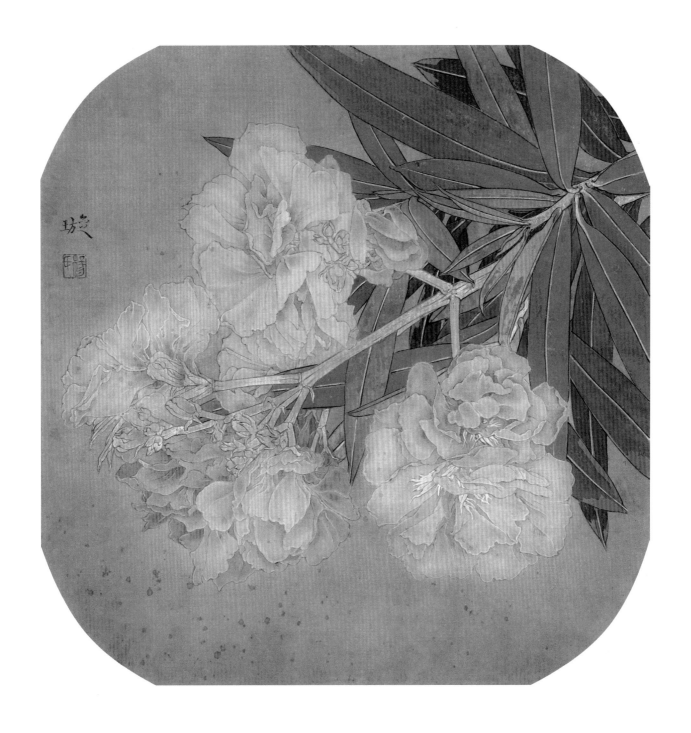

　　傍晚，落日的余晖还遗留在天空，路灯就已经亮了，照在路旁的夹竹桃身上，粉得有些妖娆的花朵便带着光、发着亮，霎时间"眉眼害羞合，丹唇逐笑开"，这一朵朵倒像是身披薄纱、风姿绰约的丽人。这一眼，我知道我会画夹竹桃了。

　　我依旧用写实色彩：深绿的叶子托以粉色的花朵，叶子做了色彩的剥落处理，勾上了受光后呈现的浅色叶脉，任由叶边残留托叶底的褐色；焦茶调墨的底在近花处留出了些许的光，让花发亮，最后用钛白复勾了边，这花瓣便有了透亮之感。

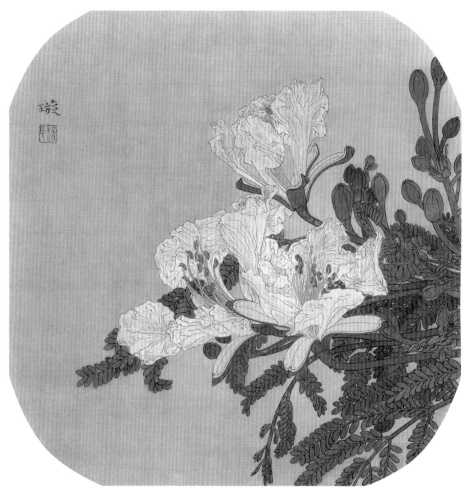

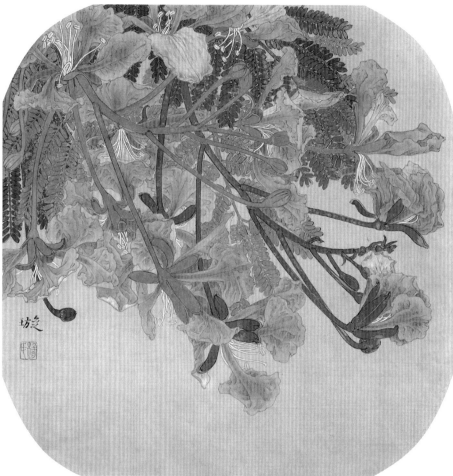

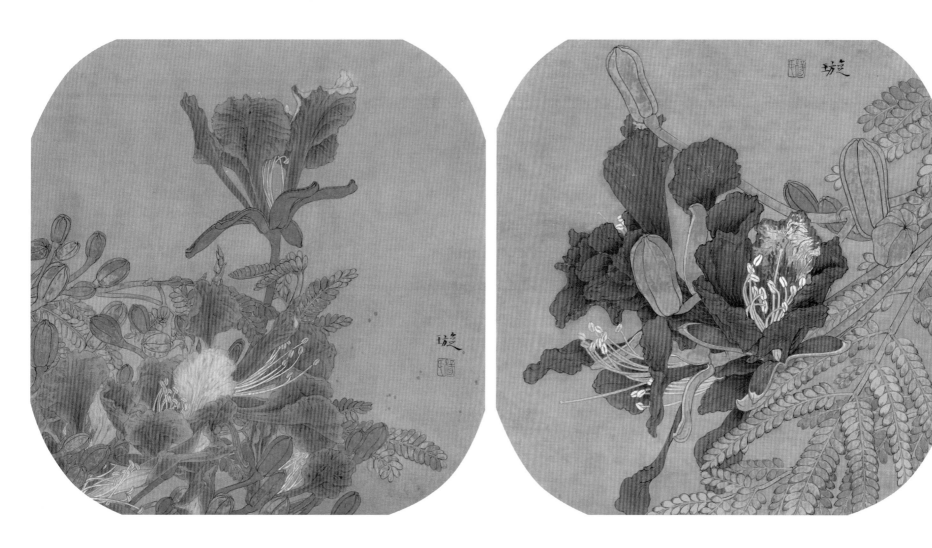

　　潮汕人把凤凰木叫做"金凤树"，似乎这叫法让其更显高贵些，"叶如飞凰之羽，花若丹凤之冠"。既似凤凰，自然是高贵的。一直停留在脑海里的幸福片段是：小学二三年级时，众多小伙伴在老金凤树下围着魁梧帅气的班主任蔡老师嬉戏，年轻的蔡老师脸上并没有课堂上的严厉神色，取而代之的是任由我们胡闹的随和，记忆中金凤的花绚丽而柔美，花瓣随风飘下，铺得满地犹如映日般别样红艳……这花自然是要用红色来画的，可以画得红艳，也可以画得典雅，叶子可以闪烁着绿光，花却无需太过耀眼，红绿对比之色只要有一方降低纯度，便可和谐。我会在画面最后阶段再罩上几遍淡墨，这也是让强烈对立的双方和平共处的好办法。

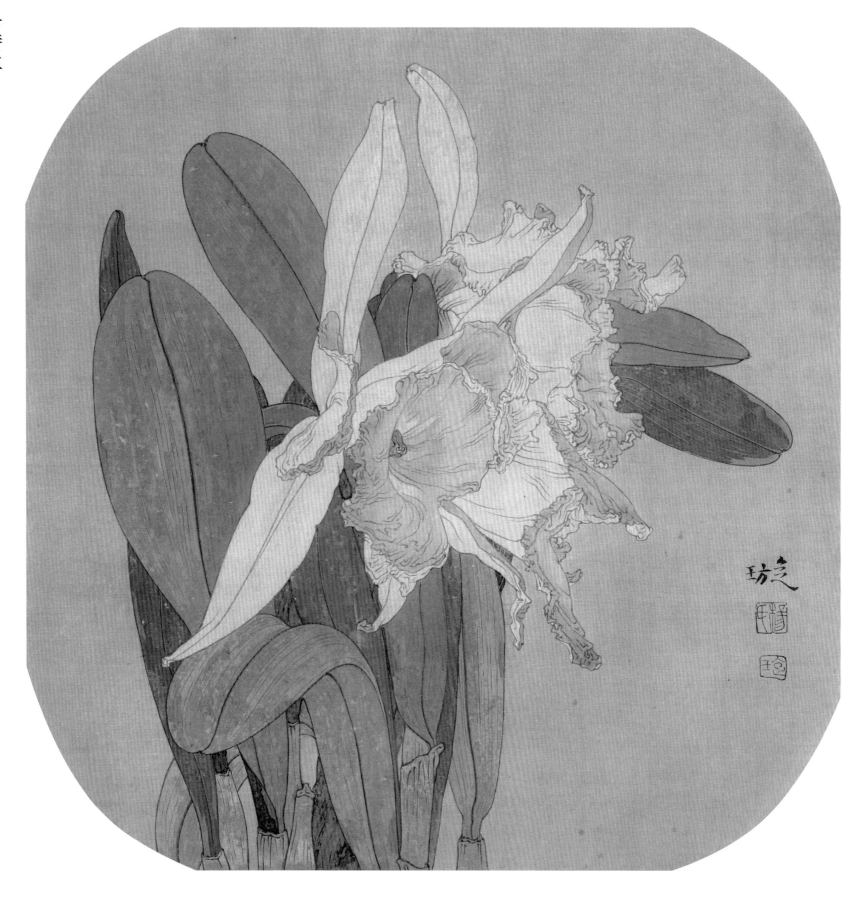

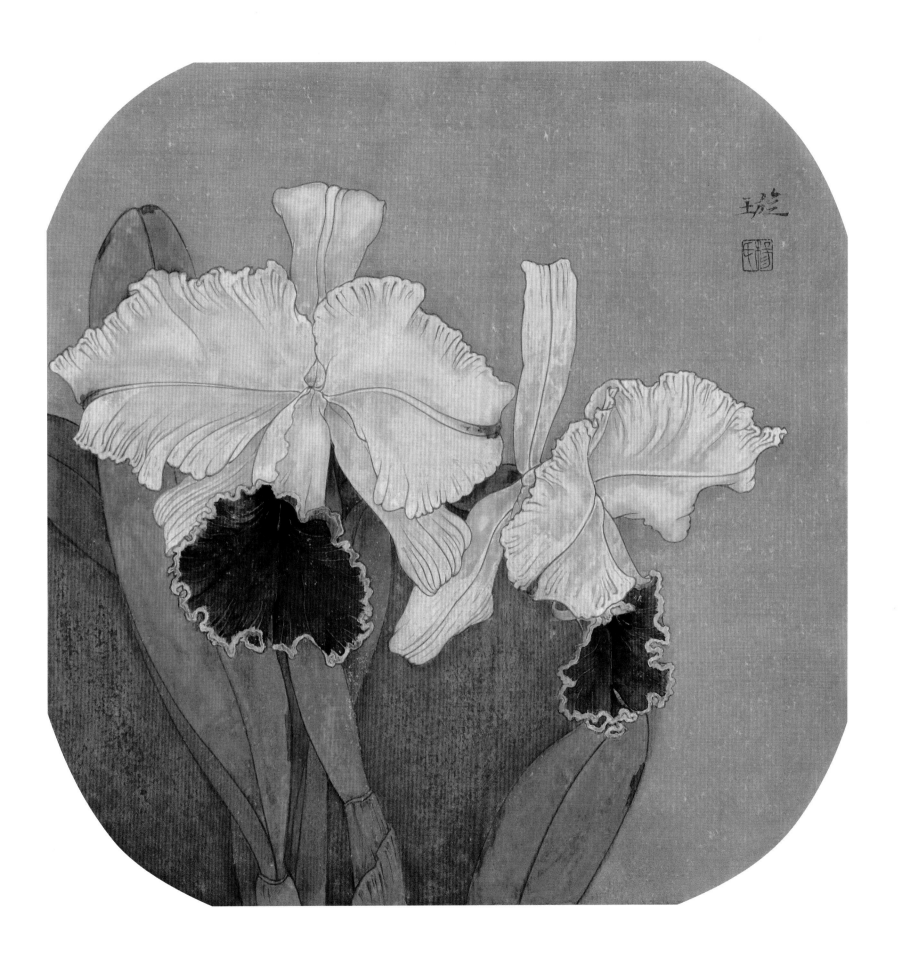

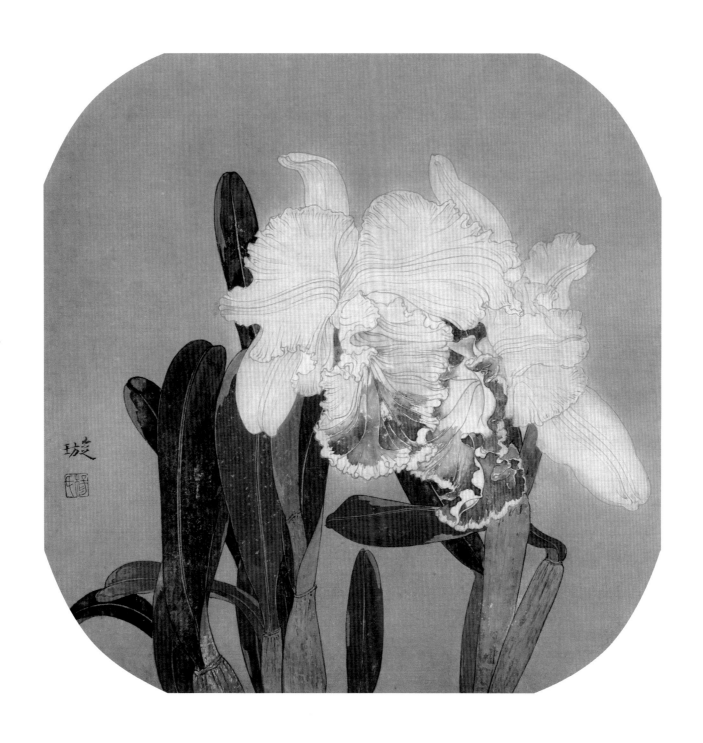

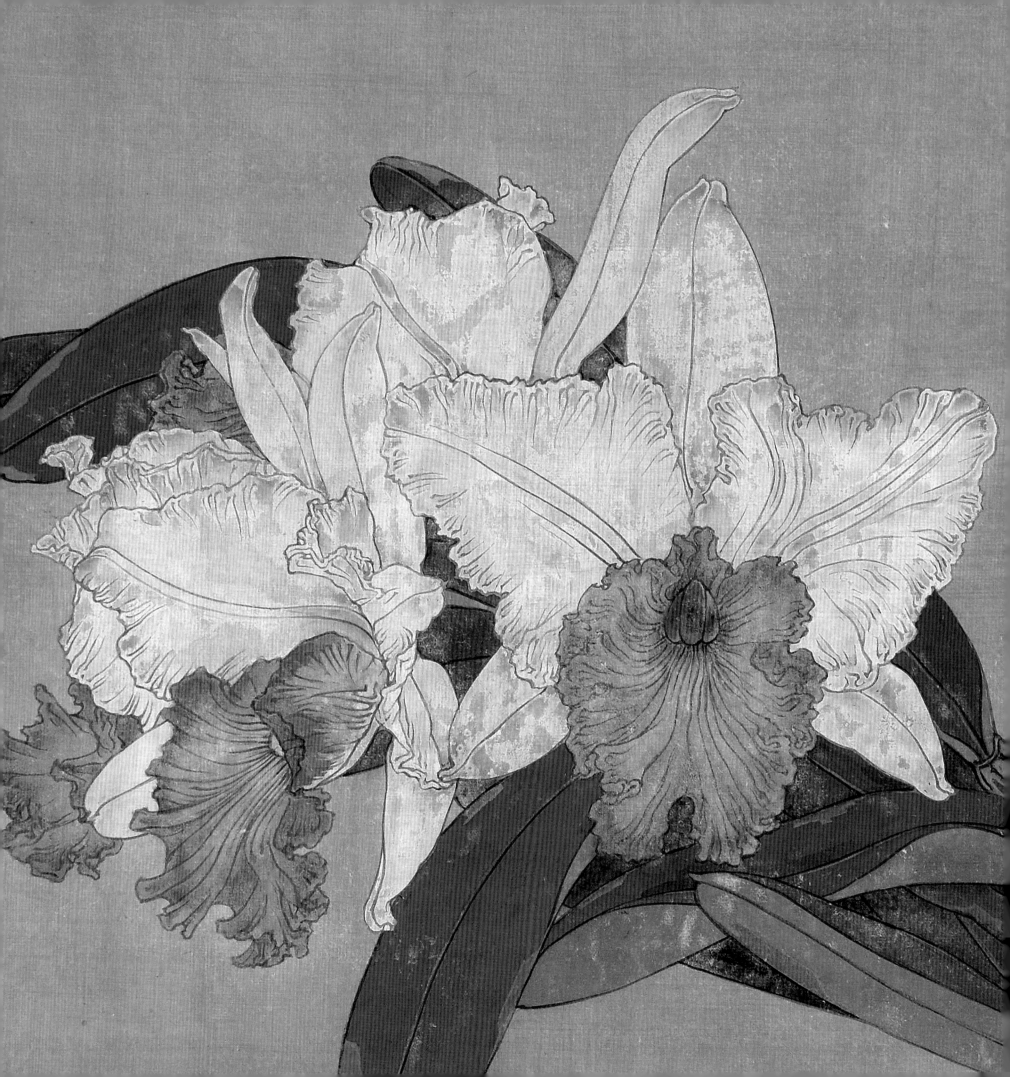

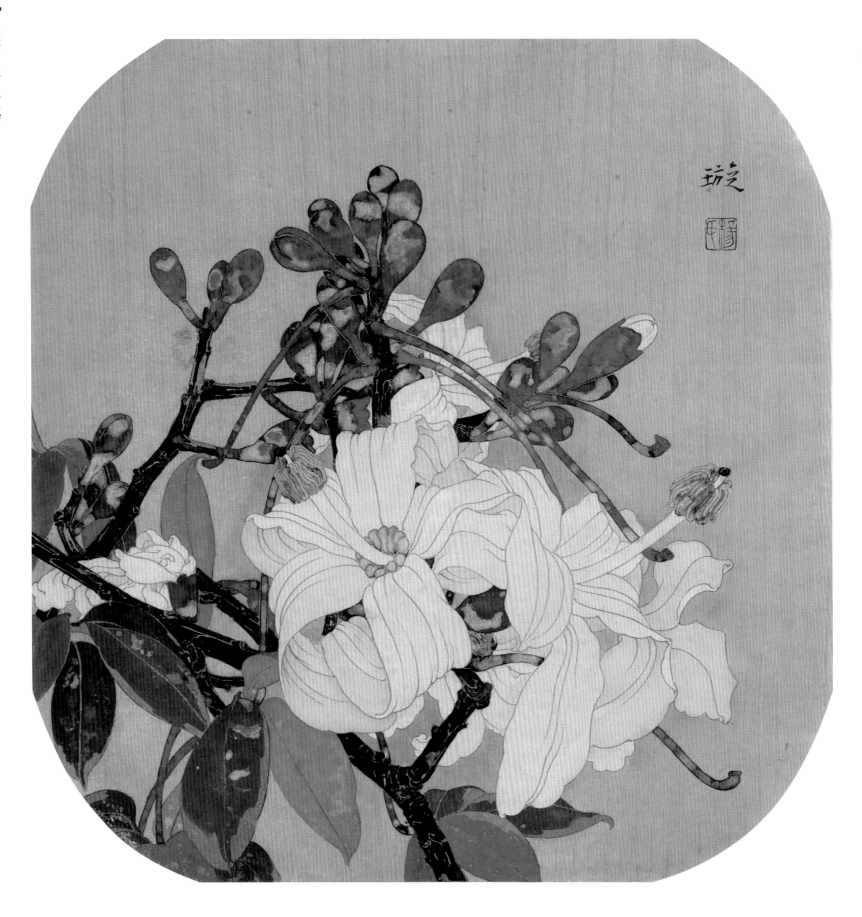

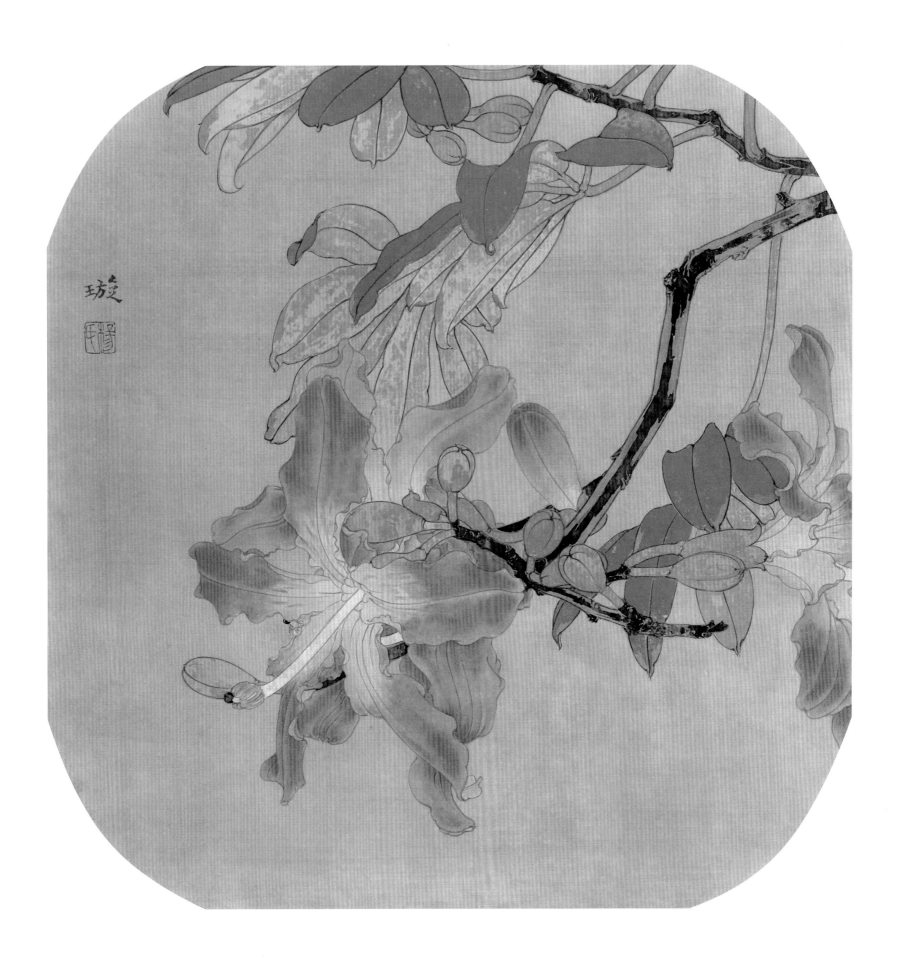

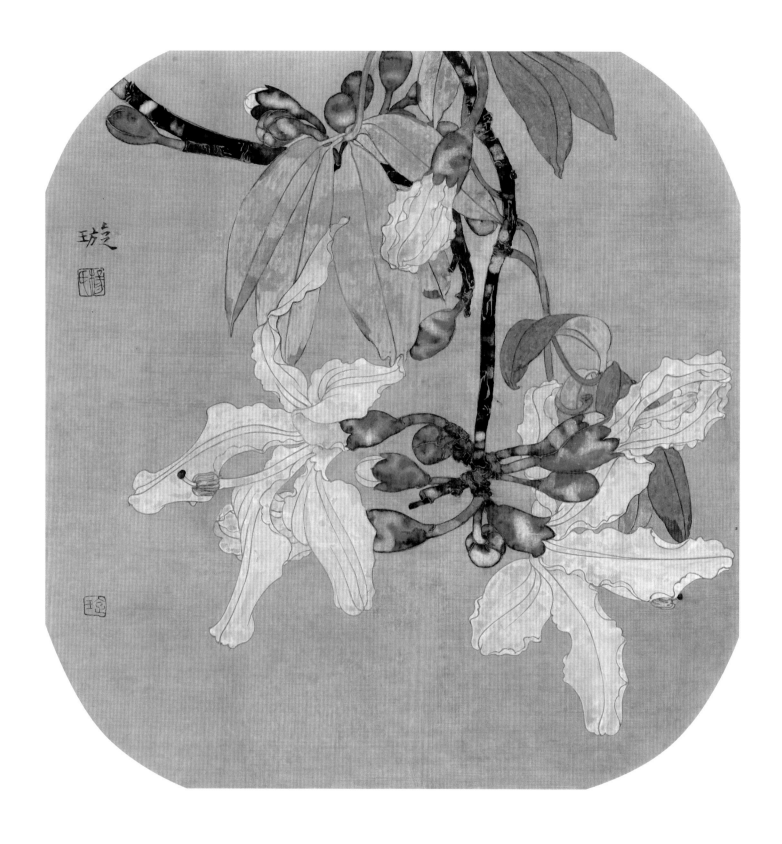

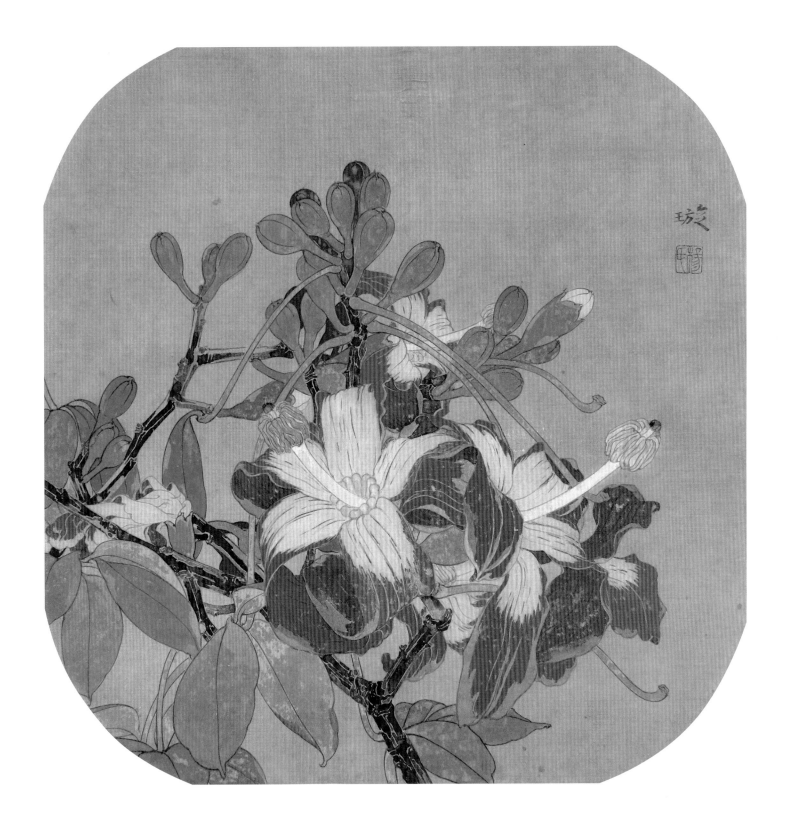

　　南国的广东总是四季不分，即便鸡蛋花叶已落尽，只剩那光秃老杆，体育馆旁的美丽异木棉却俨然是一派春天的气象：满树繁花，灿若云霞。成千上万团团簇簇的花朵次第绽放，随着树桠撑满整个天空，云蒸霞蔚；鸟鸣清脆，花儿娇艳欲滴，在这安静的冬季里，我却可以独享这花香四溢的热闹春光。

　　我虽把热闹的美丽异木棉画得安静，却用了强烈的红色和青翠的绿色，让这对比的色彩在深褐色的底色上透出喜悦的光，似乎只有这样才无愧于它带给我的温暖。

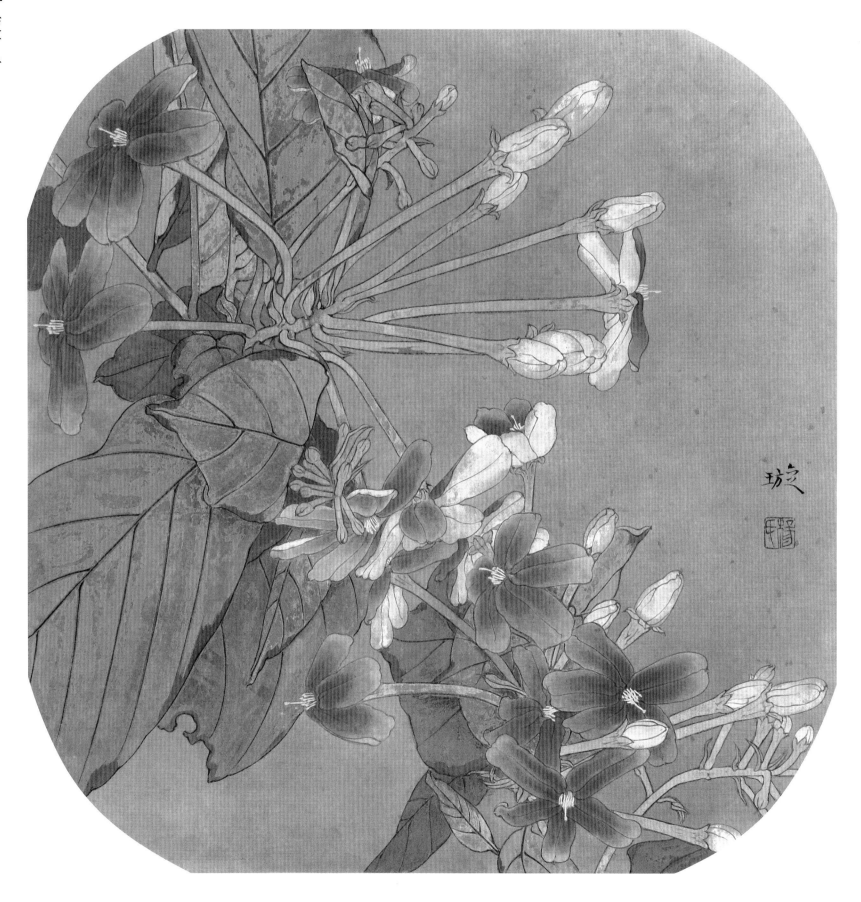

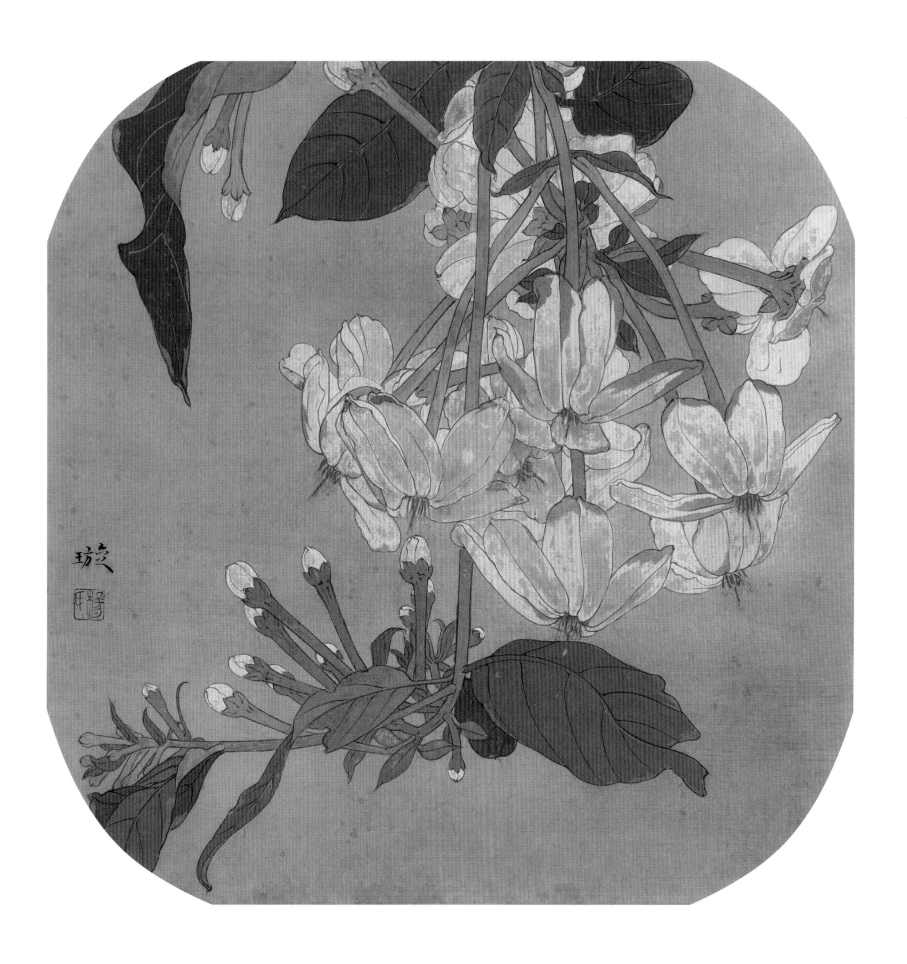

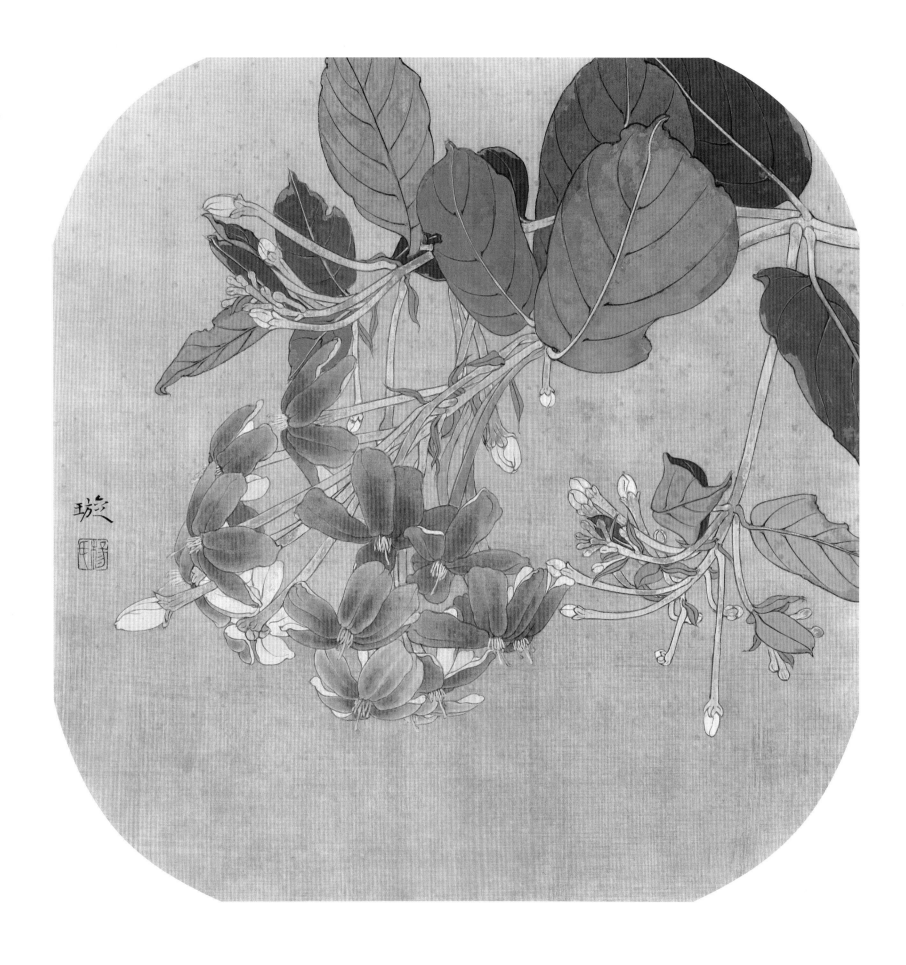

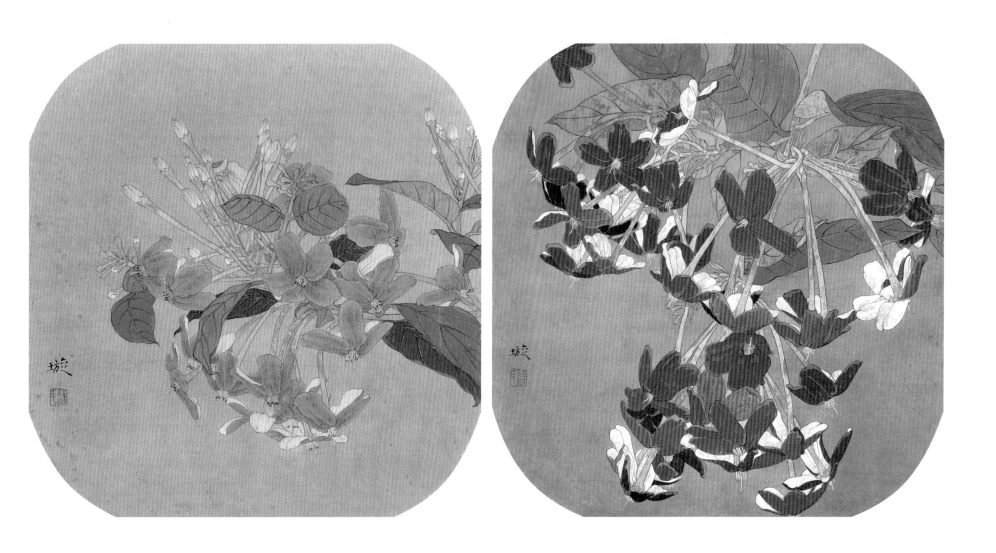

　　每年初夏，学校饭堂边的小屋顶那一棚郁郁葱葱的使君子便开始冒出花苞，伞房花序式地一串串从屋顶倒挂下垂，鲜红的花瓣正面与洁白的花瓣背面互托得熠熠生辉，美得浓烈，美得万众瞩目。我也用浓烈的红色来表达，配以浓烈的绿和浓烈的焦茶，没有温柔的分染，只有让其争奇斗艳的决心。

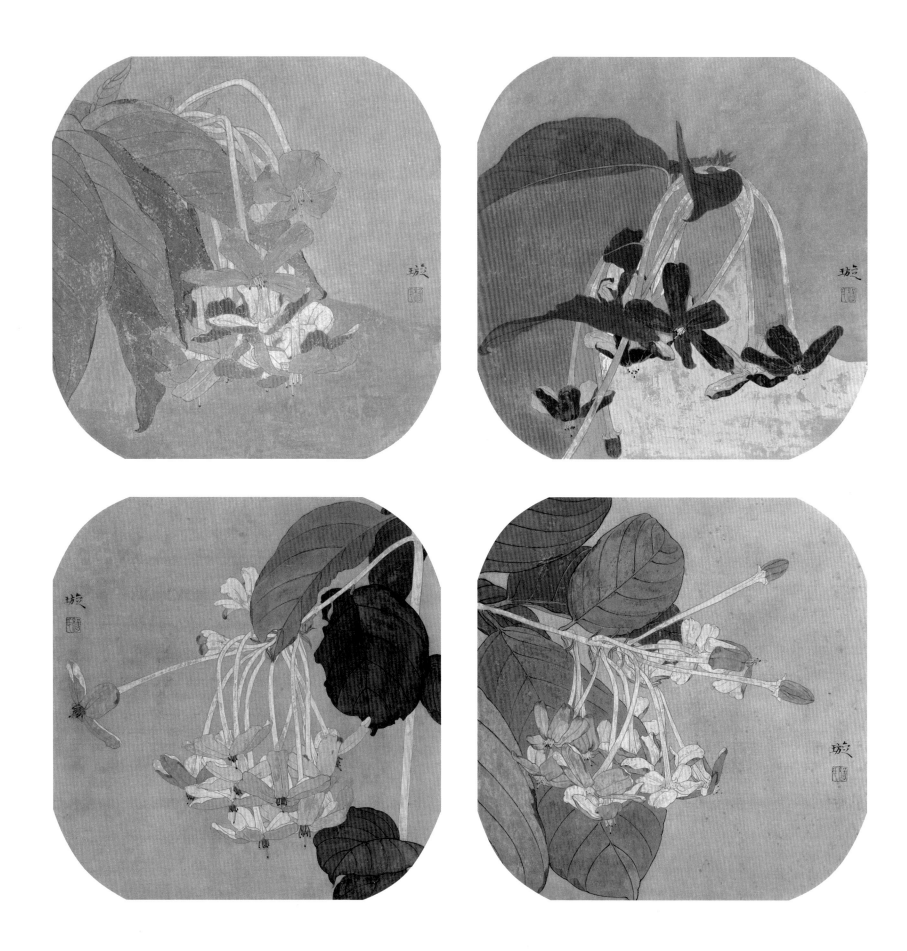

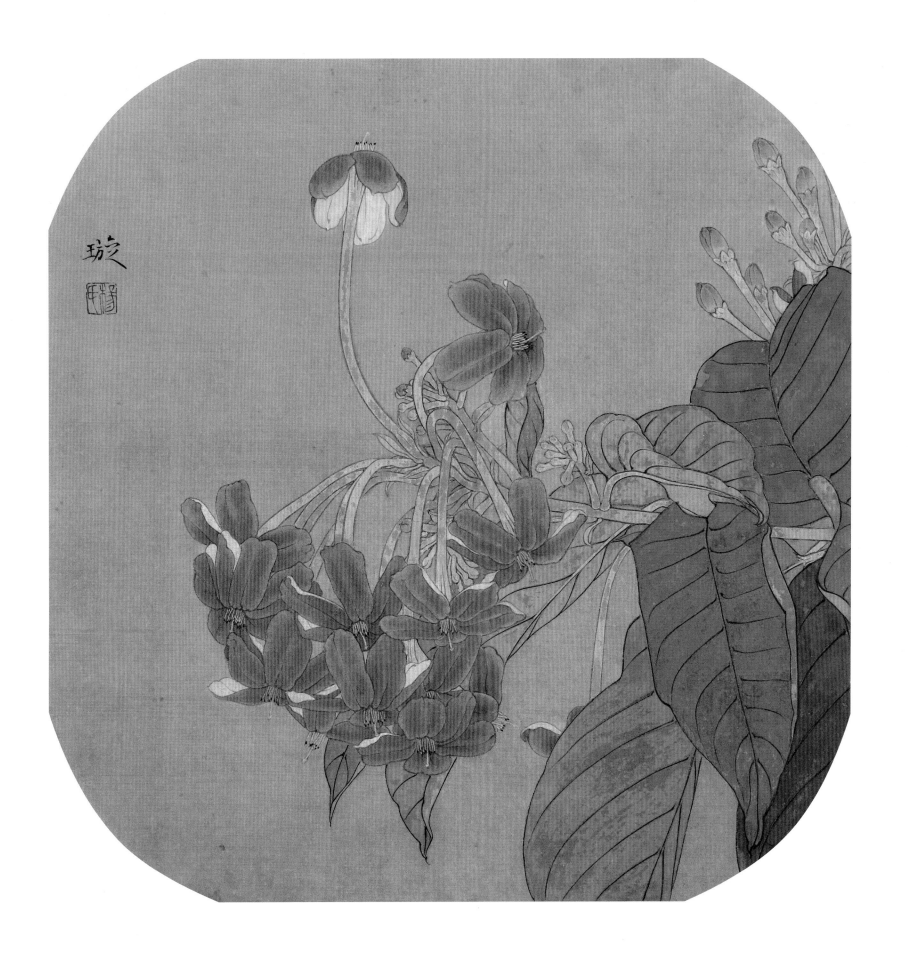

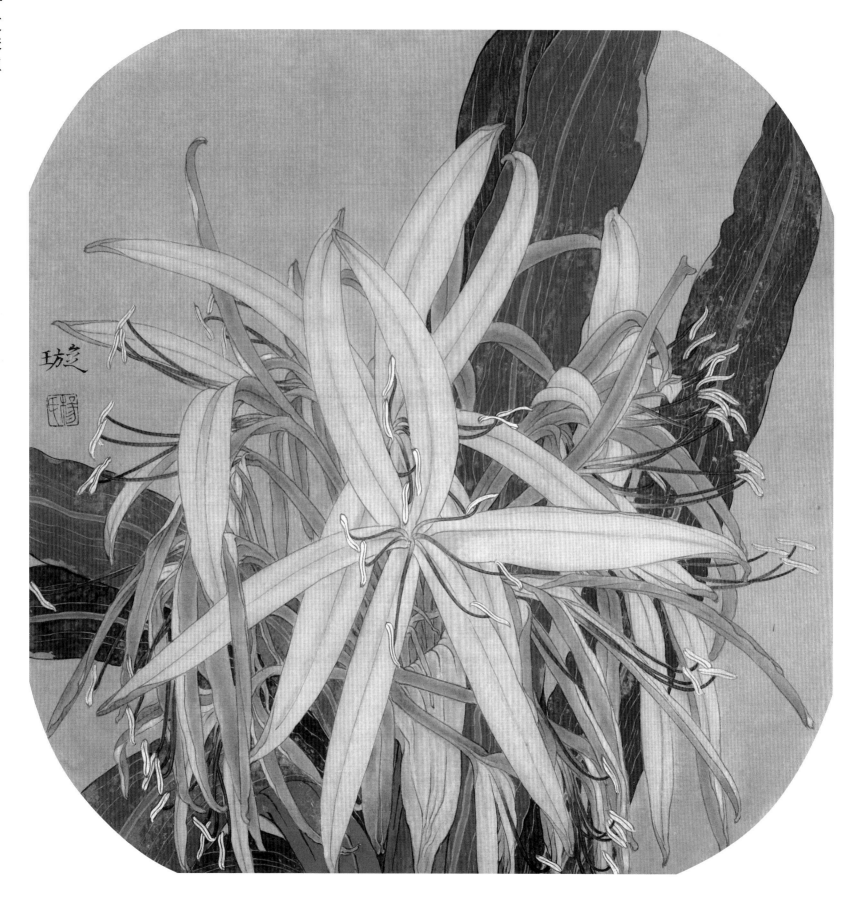

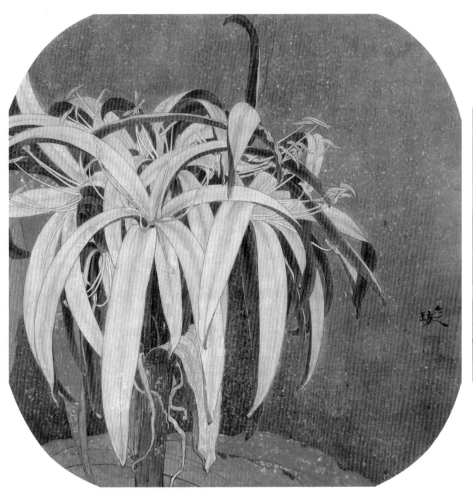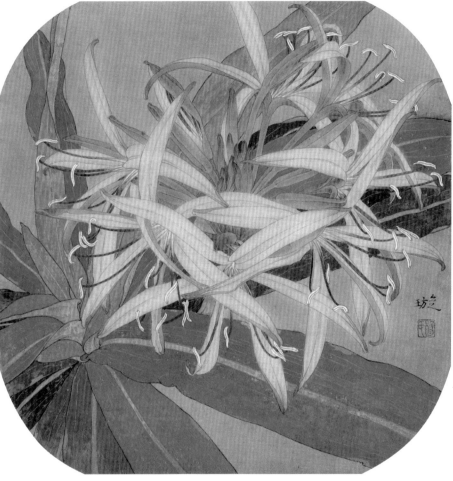

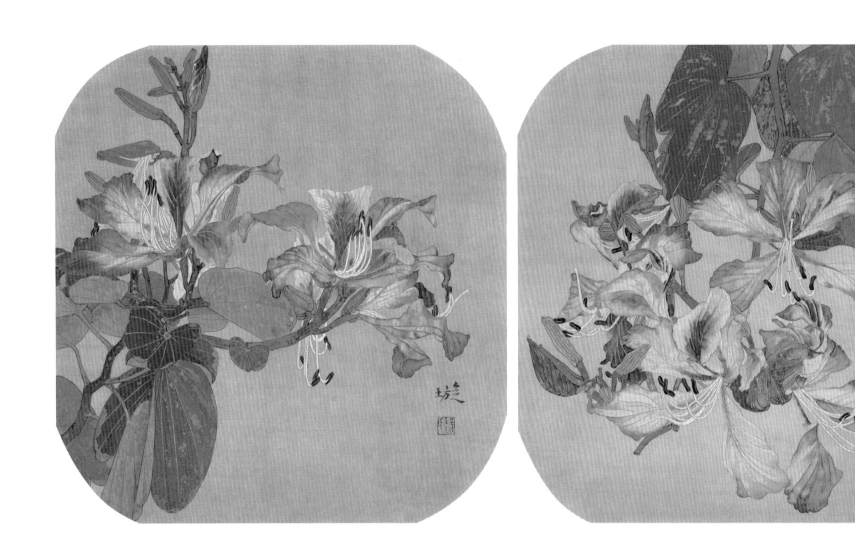

　　画室楼前是一片茂密的紫荆花，有白的，有粉的，有紫的，似乎花期很是
长久，总见有花，伸手便可触及。每每经过，总会不由自主地去轻抚那宛如美
人脸颊的花朵，一朵一朵地轻抚过去，感受着生命的璀璨，感受着生命的鲜活，
感受着那弥漫着的能治愈人心的气息。

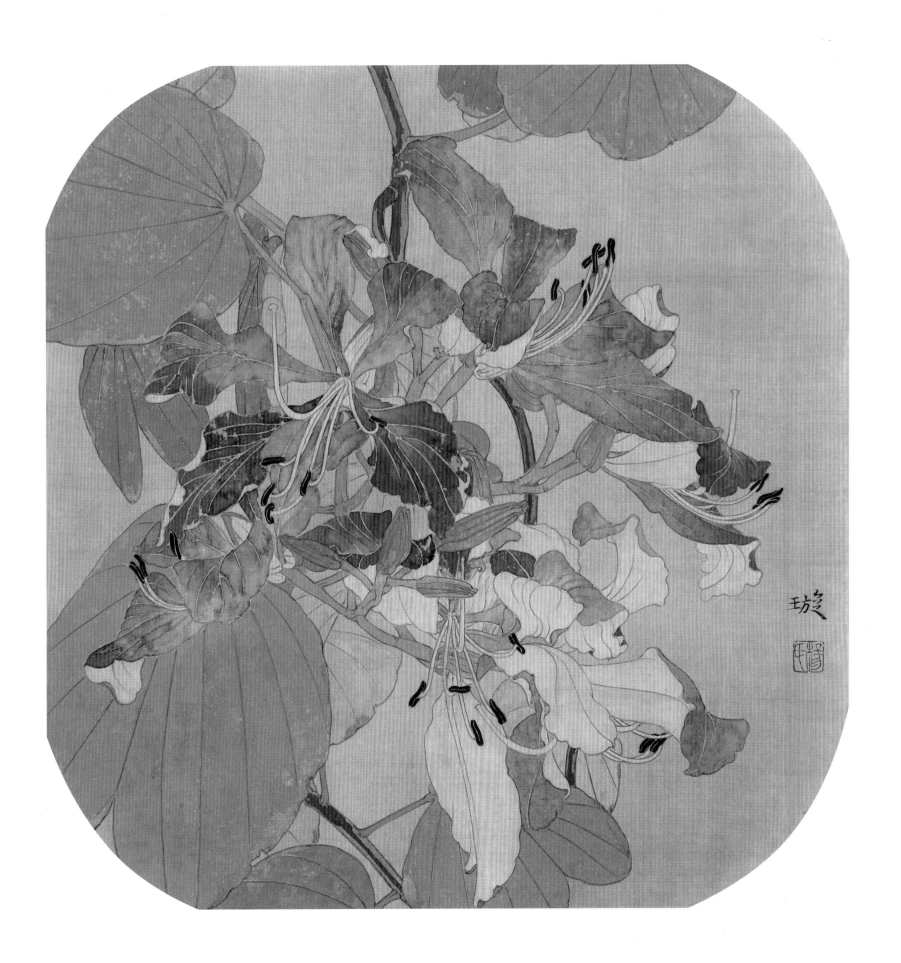

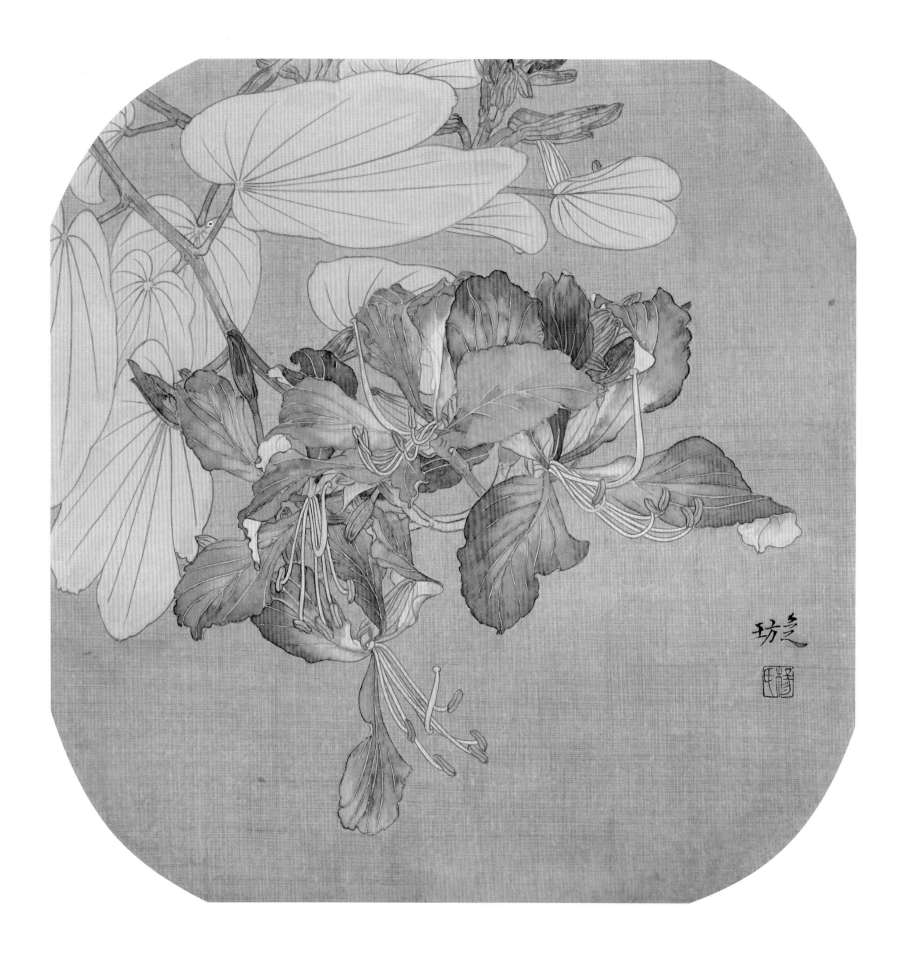

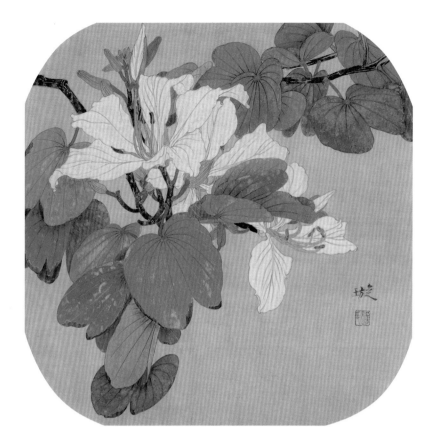

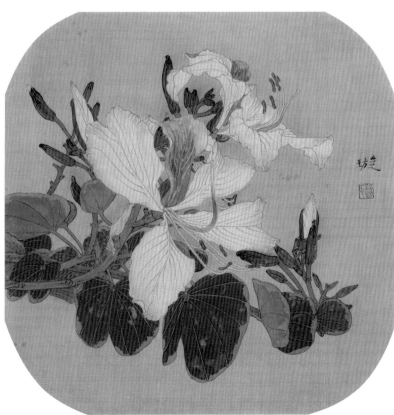

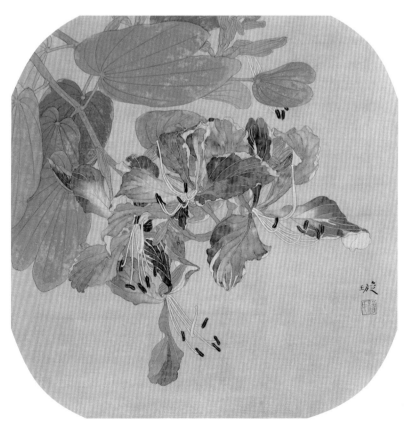

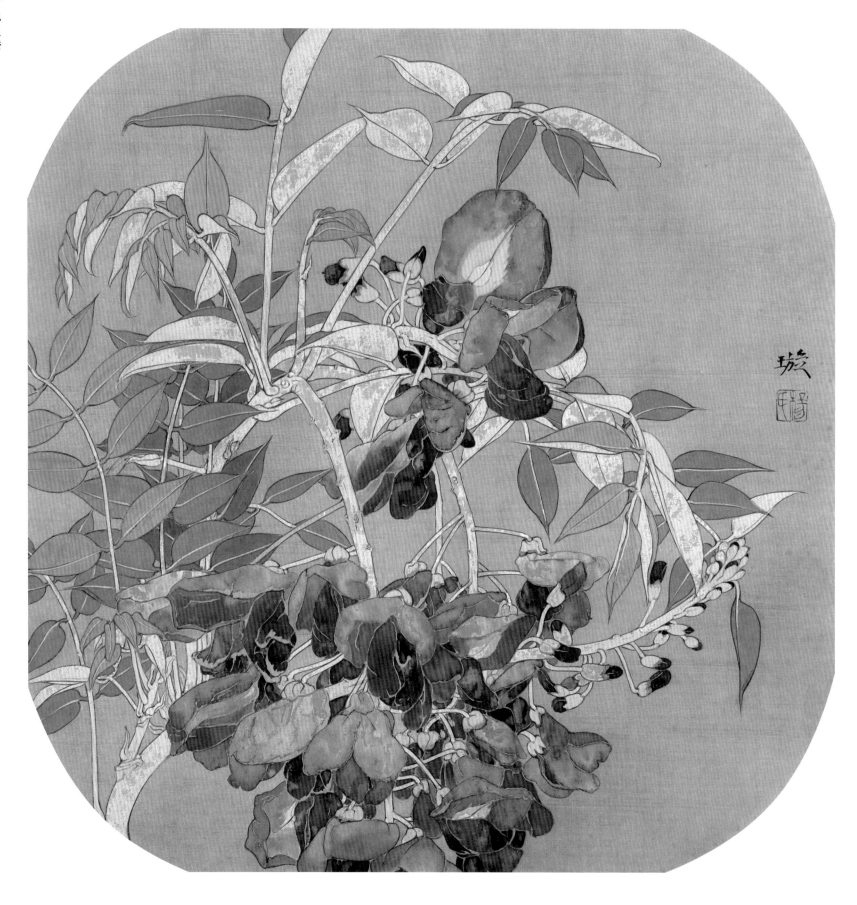

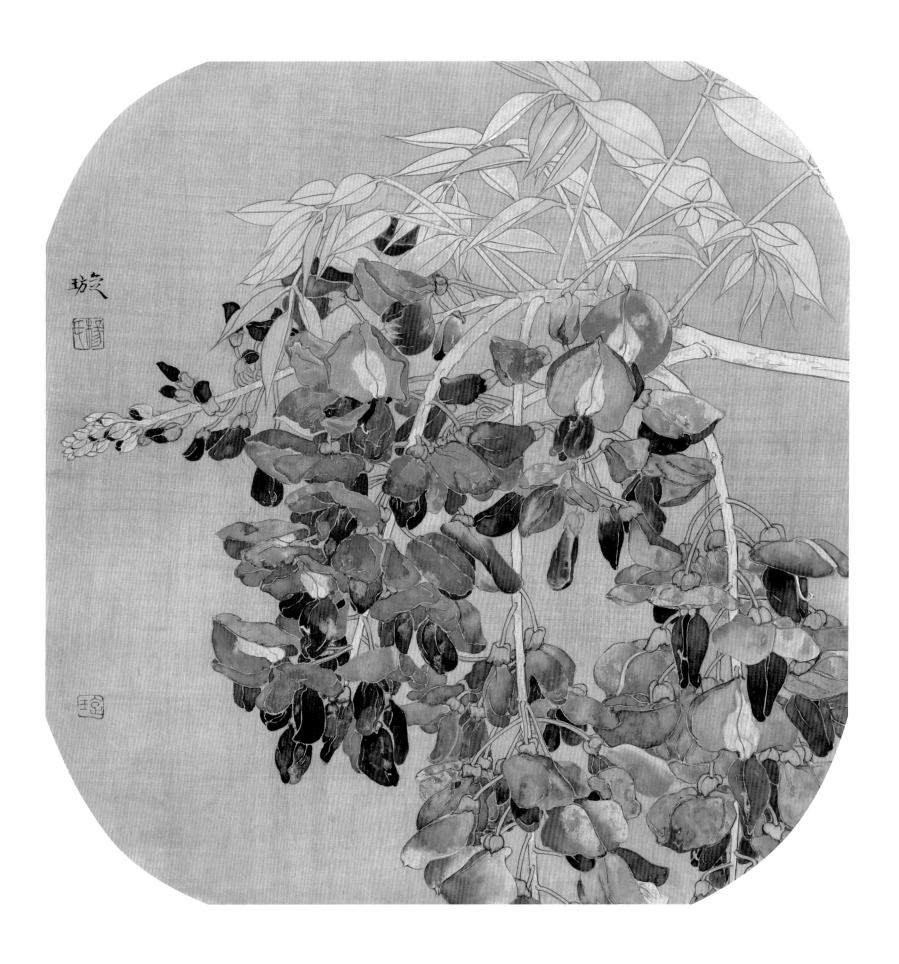

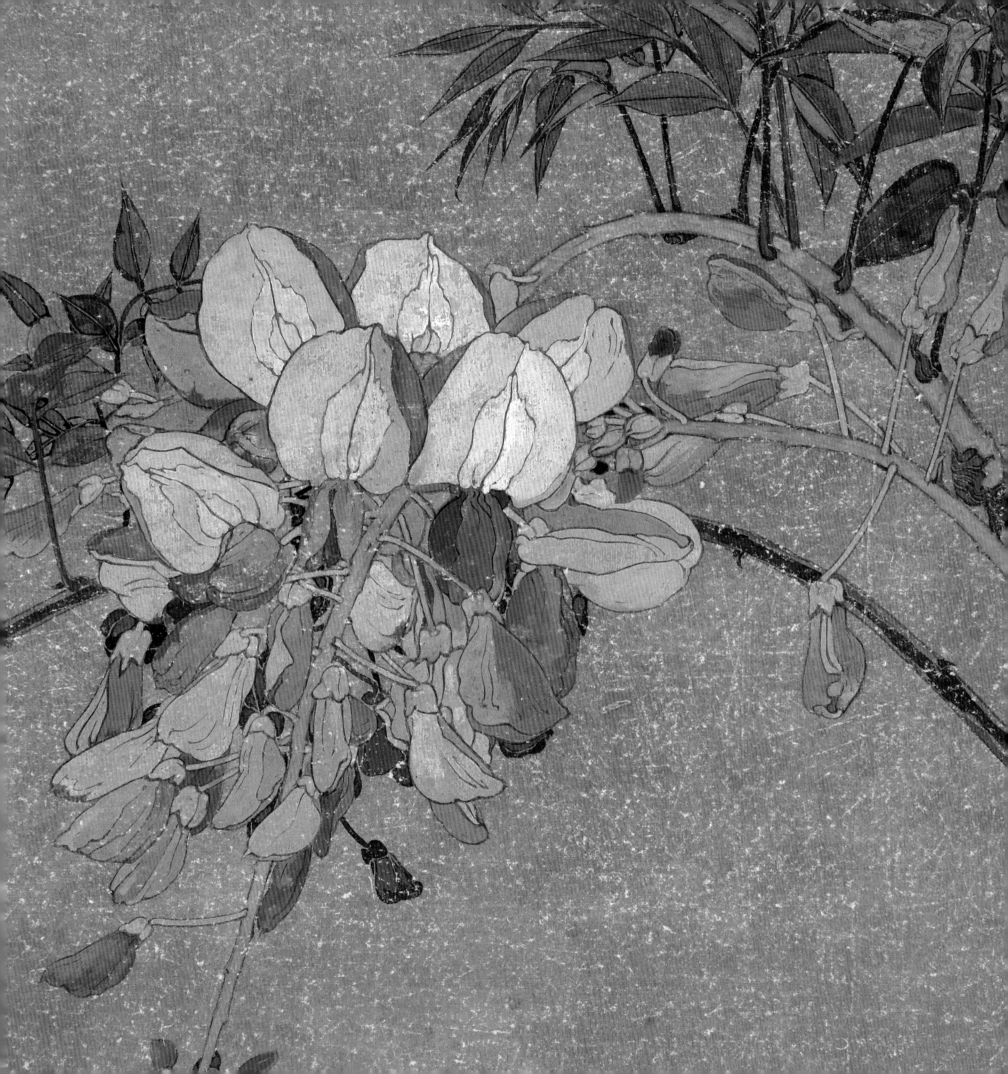

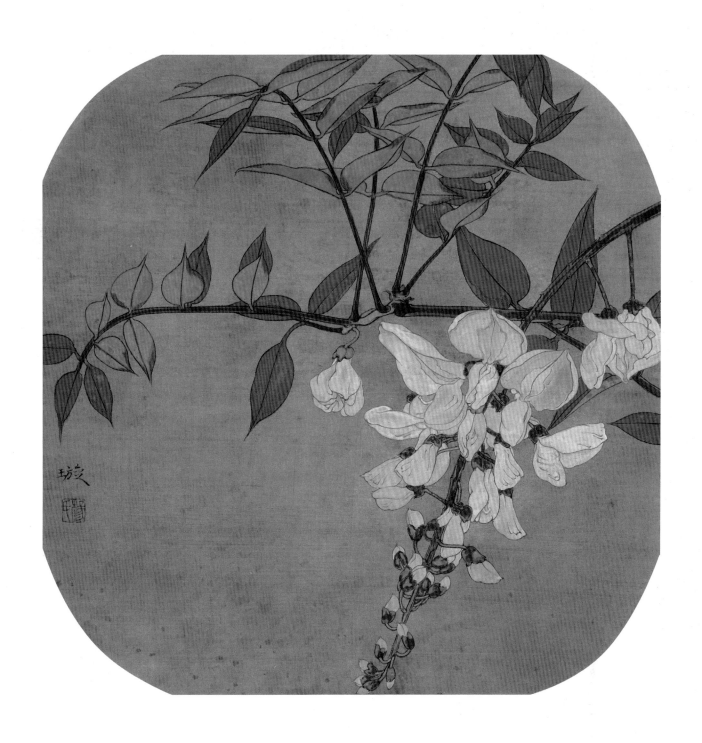

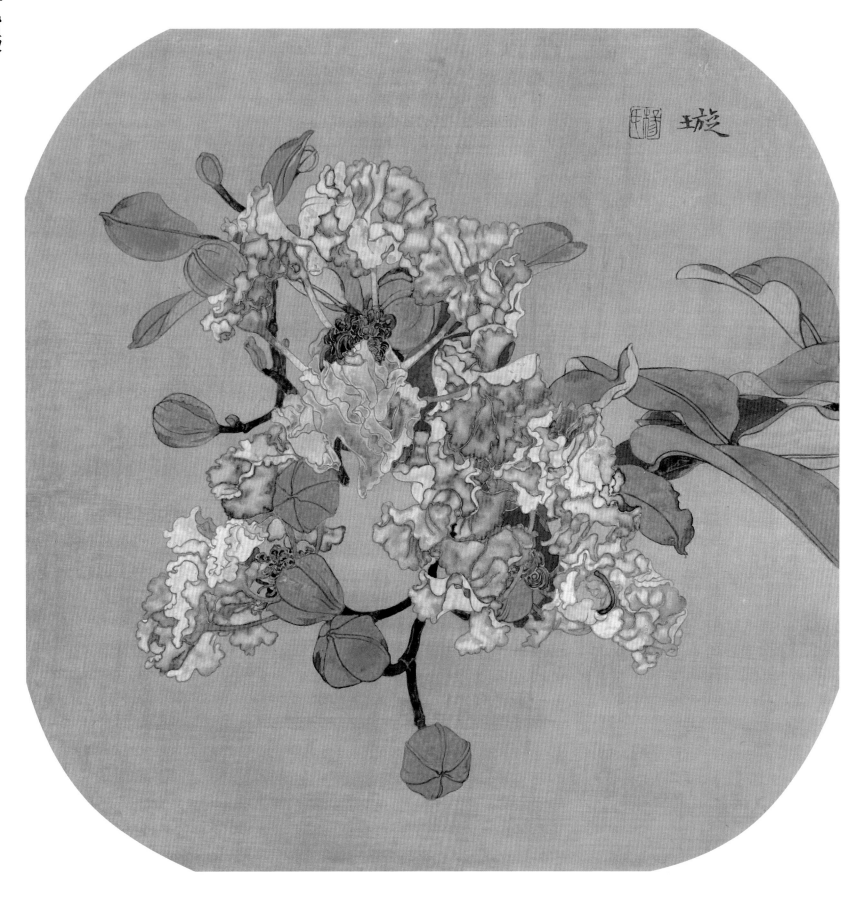

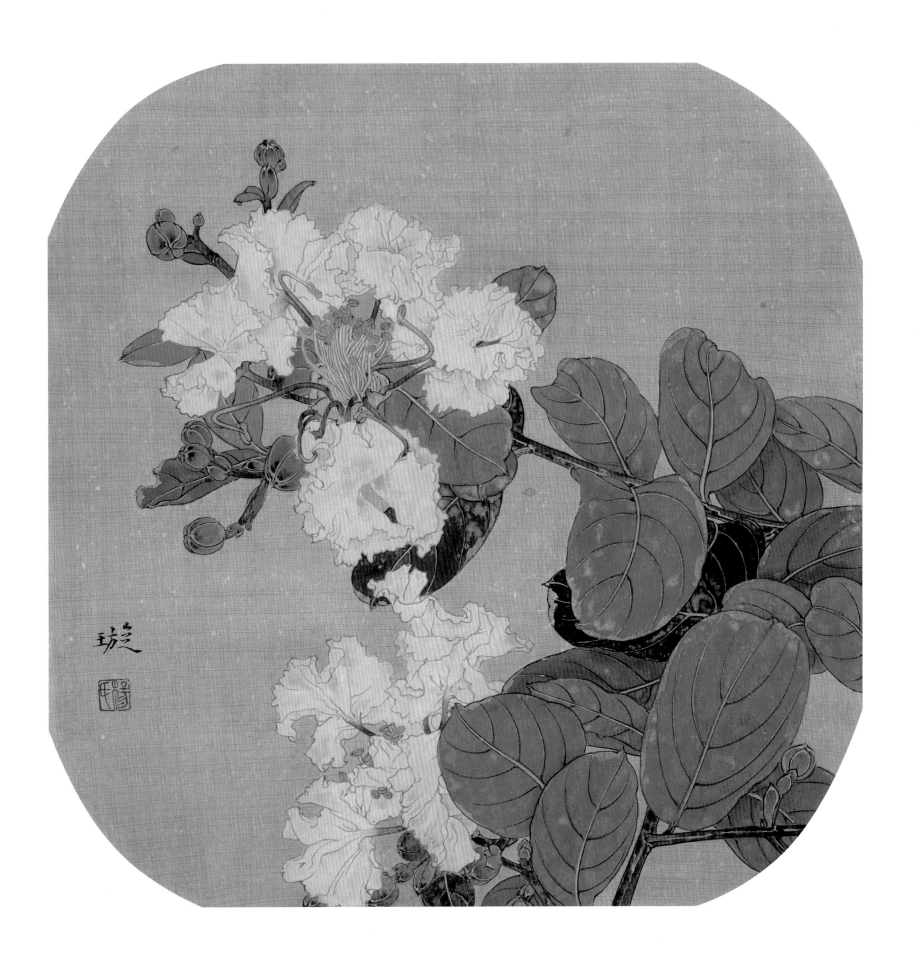

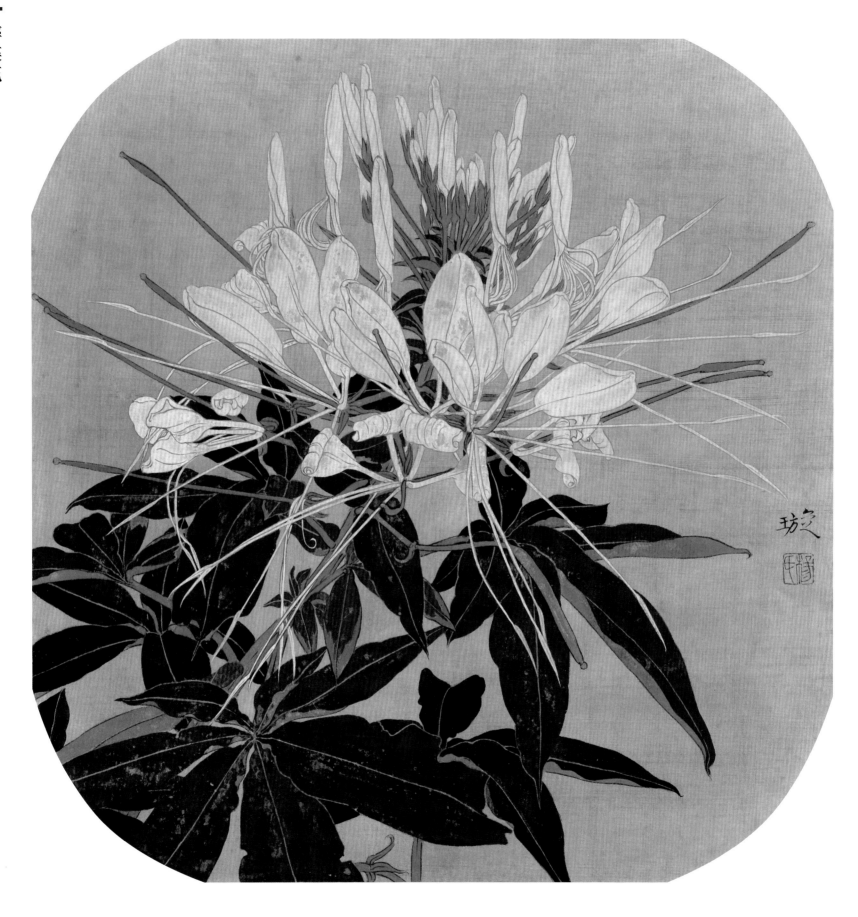

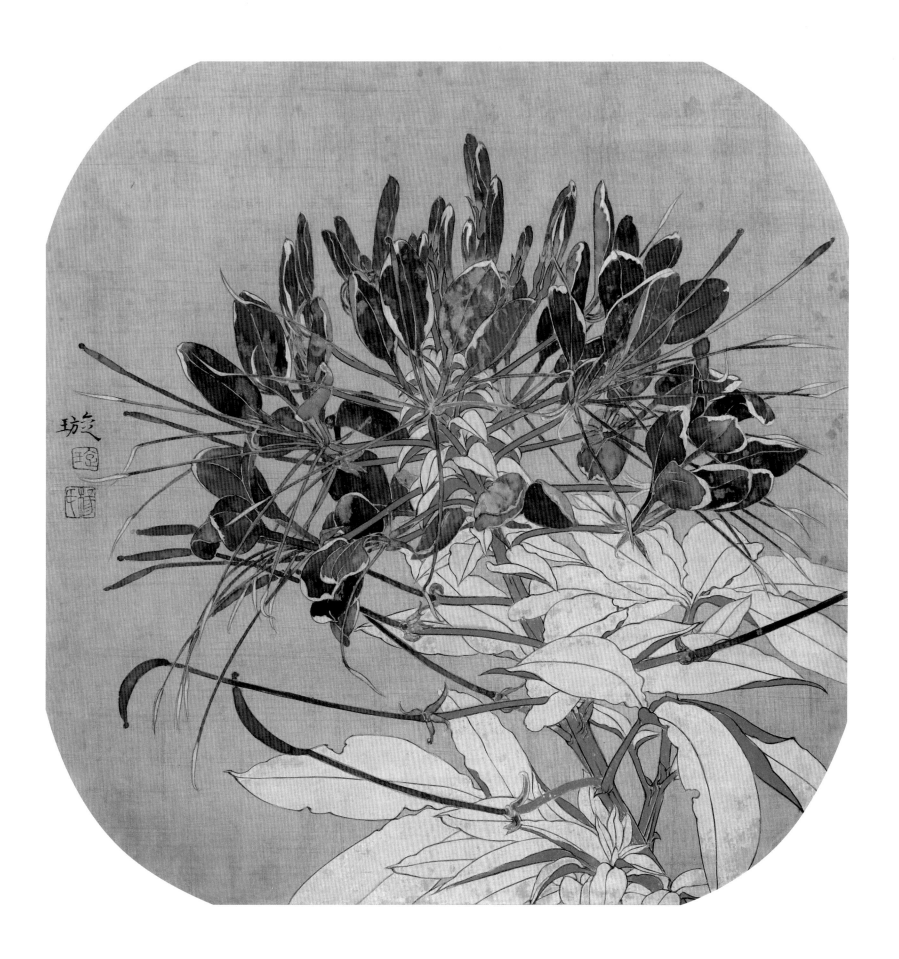

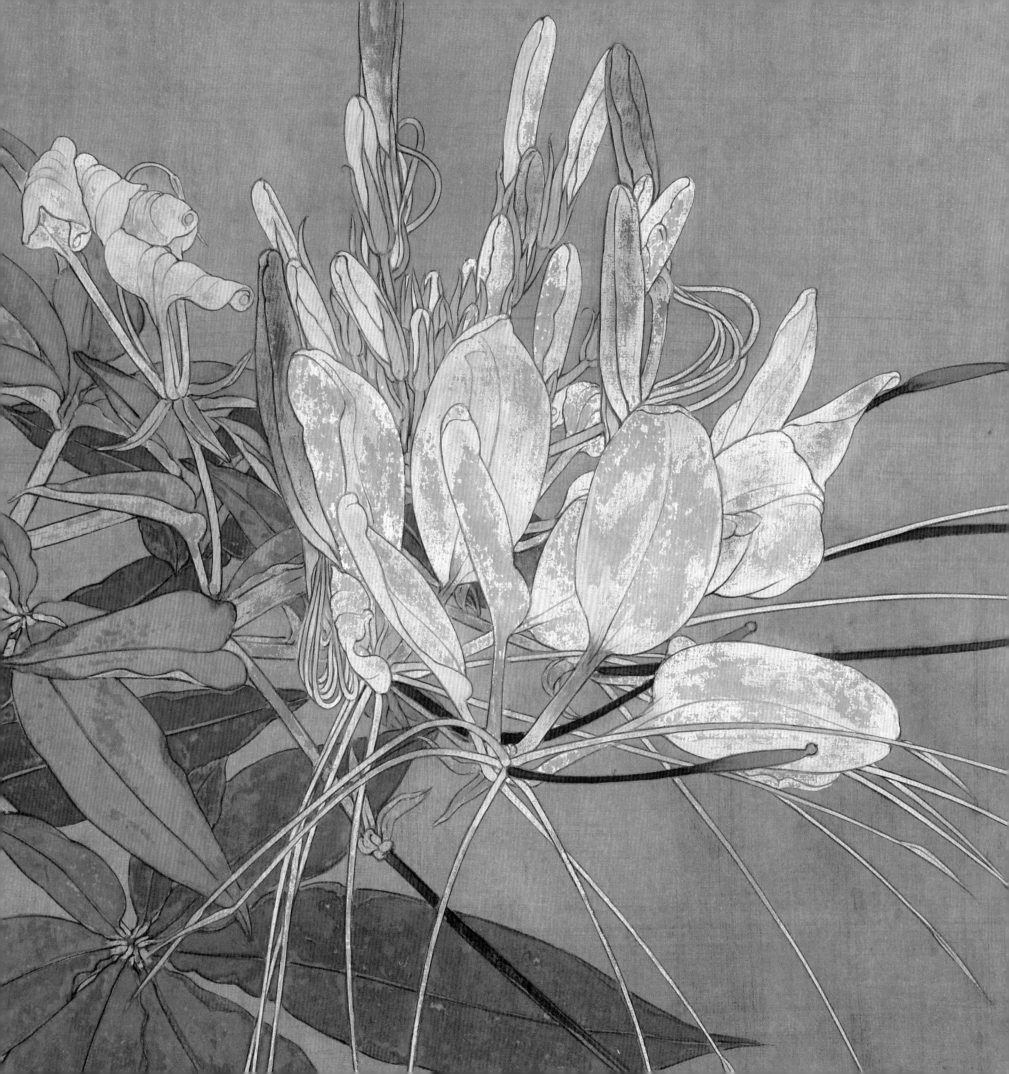

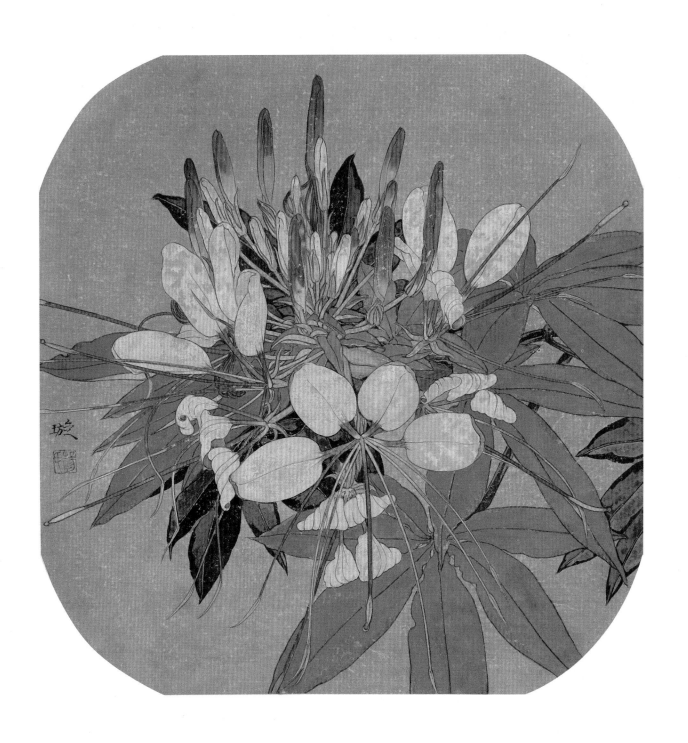

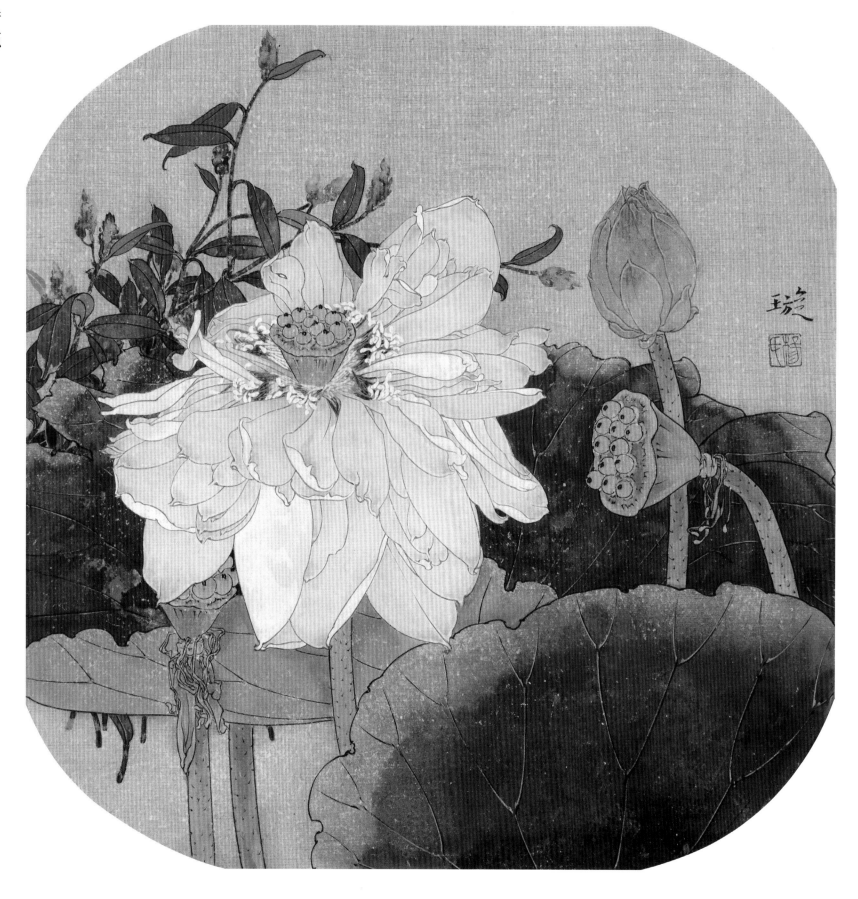

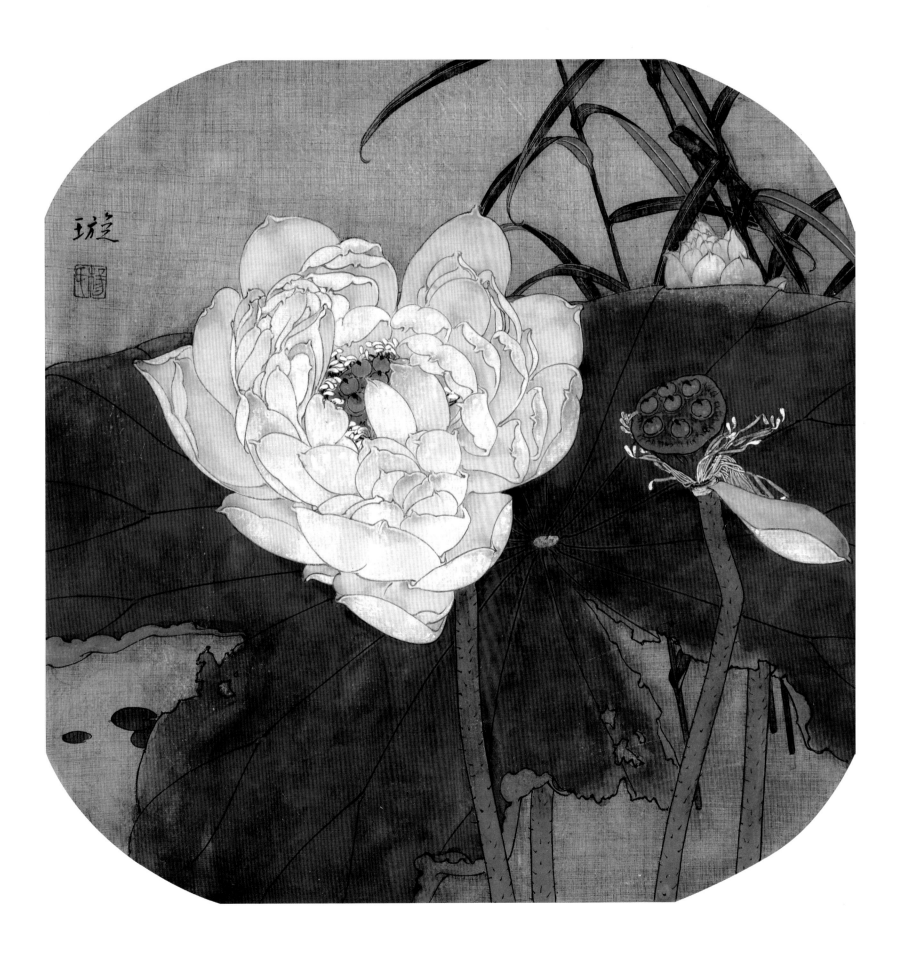

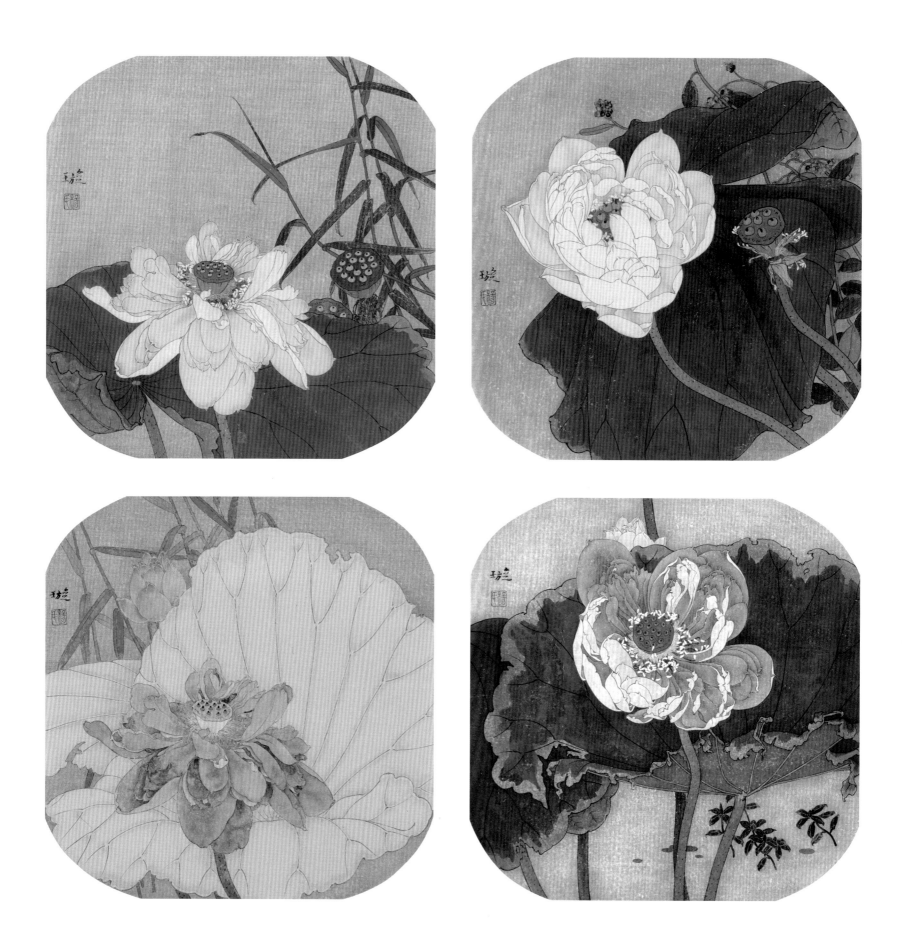